연필 한 자루로 시작하는
느낌 있는 인물 그리기

논리적 데생 기법

저자 OCHABI Institute 번역 김재훈

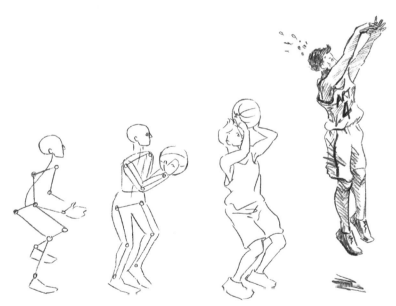

YoungJin.com Y.
영진닷컴

연필 한 자루로 시작하는
느낌 있는 인물 그리기
논리적 데생 기법

ENPITSU IPPON DE HAJIMERU JINBUTSU NO EGAKIKATA LOGICAL-DESSAN NO GIHO
Copyright ⓒ 2020 OCHABI Institute
Korean translation rights arranged with IMPRESS
through Japan UNI Agency, Inc. and AMO AGENCY
이 책의 한국어판 저작권은 AMO에이전시를 통해 저작권자와 독점 계약한 영진닷컴에 있습니다..
저작권법에 의해 한국 내에서 보호를 받는 저작물이므로 무단 전재와 무단 복제를 금합니다.

ISBN 978-89-314-6425-2

독자님의 의견을 받습니다
이 책을 구입한 독자님은 영진닷컴의 가장 중요한 비평가이자 조언가입니다. 저희 책의 장점과 문제점이 무엇인지, 어떤 책이 출판
되기를 바라는지, 책을 더욱 알차게 꾸밀 수 있는 아이디어가 있으면 팩스나 이메일, 또는 우편으로 연락주시기 바랍니다. 의견을
주실 때에는 책 제목 및 독자님의 성함과 연락처(선화번호나 이메일)를 꼭 남겨 주시기 바랍니다. 독자님의 의견에 대해 바로 답변
을 드리고, 또 독자님의 의견을 다음 책에 충분히 반영하도록 늘 노력하겠습니다.

파본이나 잘못된 도서는 구입처에서 교환 및 환불해드립니다.

이메일 : support@youngjin.com
주 소 : (우)08507 서울특별시 금천구 가산디지털1로 128 STX-V타워 4층 401호
등 록 : 2007. 4. 27. 제16-4189호

STAFF
저자 OCHABI Institute | **번역** 김재훈 | **책임** 김태경 | **진행** 성민 | **표지 디자인** 김소연 | **내지 디자인·편집** 김효정 |
영업 박준용, 임용수, 김도현, 이윤철 | **마케팅** 이승희, 김근주, 조민영, 김도연, 김민지, 김진희, 이현아 |
제작 황장협 | **인쇄** 제이엠 프린팅

• 본문에 기재된 제품명과 서비스는 해당 개발사와 서비스 제공자의 등록 상표 또는, 상표입니다.
• 또한 본문에는 TM 혹은, (주식회사) 마크는 명기하지 않았습니다.

머리말

그림은 종이와 연필만 있다면 간단히 그릴 수 있습니다. 설사 도구가 없다 해도 괜찮습니다. 어린 시절을 떠올려보면, 누구나 돌멩이, 나뭇가지, 손가락으로 지면에 좋아하는 모양을 그린 적이 있을 것입니다.

그림은 인간이 갖고 태어난 표현 수단입니다. 하지만 다양한 표현을 경험하면서 그림을 그리는 것을 힘들어하는 사람들이 많은 것 또한 사실입니다.

그리고 싶지만 잘 그리지 못하니까 못 그린다. 잘 그리고 싶지만, 센스가 없어서 도전조차 하지 않는다. 그런 생각에 빠진 사람에게 그림을 그리는 즐거움을 알려주고 싶어서, 센스가 아니라 잘 그릴 방법을 알려주고 싶은 마음으로 이 책을 완성했습니다.

누구나 센스와 연습에 의지하지 않고도 느낌 있는 그림을 그릴 수 방법이 있습니다. 느낌 있는 그림을 그린다는 말은 사물의 형태나 구조, 원리를 제대로 알고 표현한다는 뜻입니다. 그러므로 기본적인 도형이나 골격을 그리는 것부터 시작할 수 있습니다. 기본만 안다면 움직임이 느껴지는 인물과 풍경 등, 연필 한 자루로 폭넓은 표현이 가능해집니다.

인간의 인체 구조를 알고 그리면, 제아무리 어색한 막대 인형이리도 생동감 있는 캐릭터가 됩니다. 그러면 가벼운 마음으로 데생을 즐겨볼까요!

2021년 봄 십필자 일동

Contents | 목차

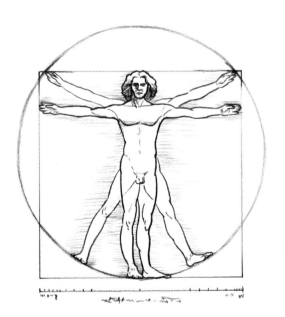

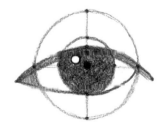

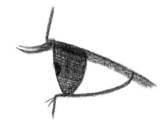

제 3 장 인체를 그리자 ·· 077

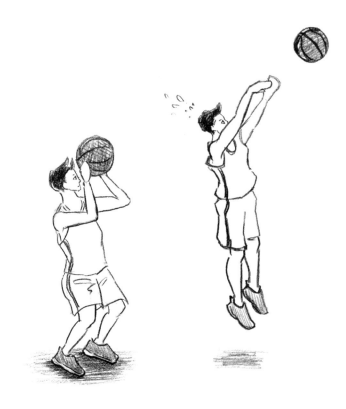

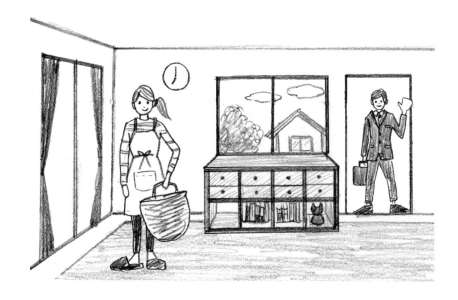

이 책의 사용법

● 준비물

그림을 그리려면 캔버스와 붓이 필요합니다. 캔버스 대신 노트나 수첩, 화이트보드라도 상관없습니다. 붓도 마찬가집니다. 볼펜이나 연필 등 주위에 있는 도구로 시작하세요. 볼펜이나 연필로도 충분히 그림을 그릴 수 있습니다. 종이는 A4 용지나 선이 없는 노트가 있으면 충분합니다. 지우개도 준비합니다.

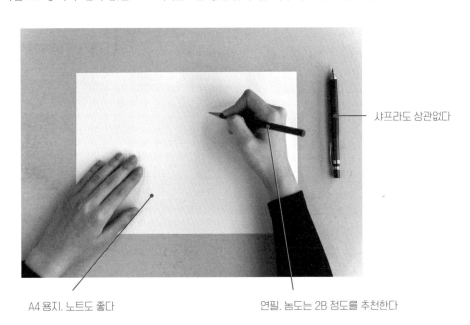

샤프라도 상관없다

A4 용지. 노트도 좋다

연필. 농도는 2B 정도를 추천한다

● 주제에 대해서

본문에 실린 예제 그림을 보면서 그립니다. 실물을 준비할 필요는 없습니다. 우선 이 책으로 연습한 뒤에 그리고 싶은 주제를 찾아서 그려보세요.

◉ 본문의 구성

선을 긋는 법을 시작으로 얼굴과 인체의 평면적, 입체적인 그리는 법을 배우고, 사람이 있는 풍경까지 진행합니다. 각 항목은 그림을 그리는 데 필요한 지식과 접근 방법을 배우는 'Study'와 실제로 손을 움직여서 그리는 'Work'로 나뉘어 있습니다.

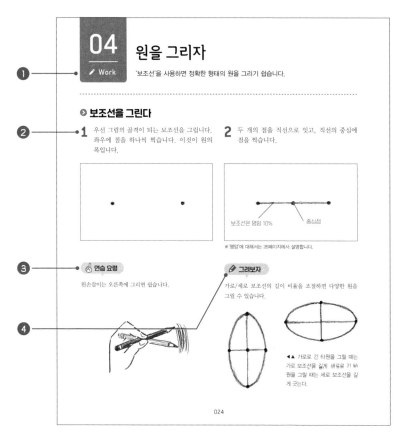

1 Study/Work
Study에서 지식과 접근 방법을 이해하고, Work로 실제로 그리는 법을 배웁니다.

2 순서 설명
그리는 순서별로 설명합니다. 그리는 위치와 방향은 빨간색 선이나 화살표로 표시했습니다.

3 연습 요령
그림을 그릴 때 알아 두면 편리한 요령을 소개합니다.

4 그려보자
배운 내용을 활용해 실제로 그려볼 주제를 소개합니다.

서장

그림 그리는 방법을 알자

그림을 그리는 목적은 저마다 다른데, 인물을 그릴 수 있게 되면 그리는 즐거움은 한층 넓어집니다. 인물을 그리는 것이 어려워 보이지만, 어떤 그림을 그릴 때도 중요한 것은 '대상의 형태를 잡는 방법'을 아는 것입니다.

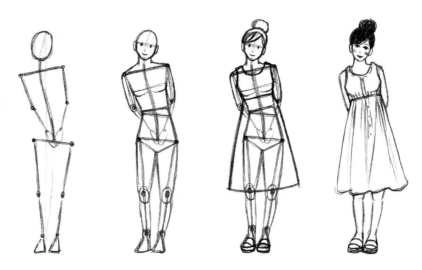

그림은 누구나 그릴 수 있다

이 책으로 배우고 연습하면 누구나 그림을 그릴 수 있습니다.

● 그림 그리는 법을 알자

눈앞에 있는 것, 처음 보는 것, 무엇이든 자유롭게 그릴 수 있는 것이 그림의 즐거움입니다. 원칙에 얽매일 필요도 없지만 약간의 요령만 알면 표현의 폭이 넓어지고, 더 즐겁게 그릴 수 있게 됩니다.

그림은 재능이나 센스가 필요하다고 생각할지도 모르지만, '그림의 원리를 알자'라는 자세로 재능이나 센스에 의지하지 않는 데생 기법을 소개합니다.

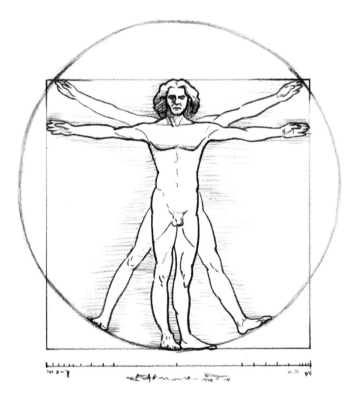

▲ 그림에는 일정한 원리가 있습니다. 이 책에서는 인물을 그리는 데 필요한 원리를 하나씩 소개합니다. 위의 그림은 미술해부학을 연구했던 레오나르도 다 빈치가 고안한 인체비례도

◉ 그림으로 전달하자

머릿속에 떠오른 이미지를 빠르게 그리려고, 눈앞의 경치를 그림으로 남기려고, 메시지를 전달하려고…… 이처럼 일이나 취미, 예술 등 그림의 목적은 다양합니다. 이 책은 '사물을 제대로 표현'하고, '그림으로 전달'하는 것을 목적으로 다양한 장면에서 응용할 수 있는 그리는 법을 소개합니다.

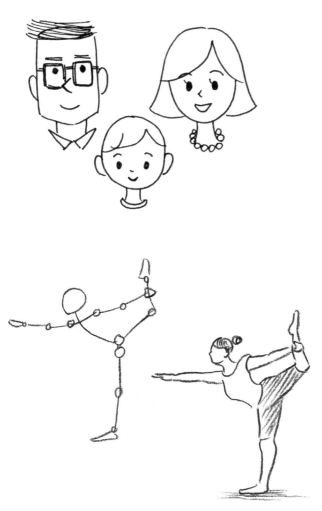

▲ 단시간에 필요한 정보만 간략하게 그린 그림은 평소 생활이나 업무에 활용할 수 있습니다.

▲ 장시간에 걸쳐 그린 그림은 예술과 취미는 물론, 업무에도 활용할 수 있습니다.

그림은 '알면' 잘 그리게 된다

인물을 그리는 요령은 인체를 잘 '이해'하는 것입니다.

◉ 사물을 보는 법을 알자

우리는 그림을 그릴 때, 자신이 보는 범위, 아는 범위 내에서 그립니다. 예를 들어, 아래의 그림은 머릿속에서 떠올린 얼굴을 그린 것입니다. 전부 얼굴이라고 그렸지만, 실제 얼굴과 비교하면 전체의 비율이나 눈과 코 등의 형태가 이상하다는 것을 알 수 있습니다. 그림이 어렵게 느껴지는 사람은 우선 관찰하는 것부터 시작해 보세요. '사물을 보는 방법'을 알면 그림은 한층 더 좋아집니다.

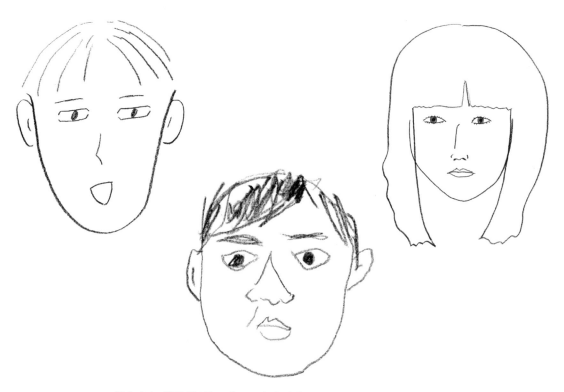

▲ 머릿속에서 떠올린 얼굴을 그대로 그린 예. 안다고 생각해도 실제로 그려보면 또렷하게 그릴 수 없습니다.

⊙ 구조를 그린다

그림을 그린다는 말을 뒤집어 보면 사물을 잘 관찰한다는 뜻입니다. 아래의 그림은 잘 관찰하고 그린 '눈'입니다. 사진처럼 세밀하게 묘사한 것은 아니지만, 앞 페이지의 얼굴에 그린 눈과 비교해도 더 눈처럼 보입니다.

이처럼 미술해부학의 시점에서 인체의 형태와 특징을 이해하고 기본적인 비율로 그리는 것에 방향을 맞춘 방식은 인물을 그리는 기초를 배우고 싶은 모든 사람에게 유용합니다.

 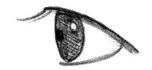

▲ 기본 형태와 구조를 알면, 방향이 달라져도 그릴 수 있습니다.

✎ 그려보자

관찰한다

❶ 구조를 이해한다
안구 위를 눈꺼풀이 덮고 있다. 위쪽 눈꺼풀이 아래쪽 눈꺼풀 위에 얹혀 있나.

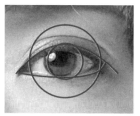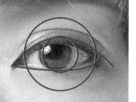

❷ 특징을 파악한다
동공은 눈동자의 색과 관계없이 검고, 눈동자에 빛이 반사된 하얀 원이 있다. 눈구석에는 눈물언덕이 있다 등

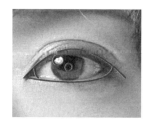

그린다

❶ 선으로 형태를 그린다
안구와 눈꺼풀의 형태를 간단한 선으로 그린다.

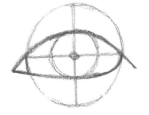

❷ 명암을 그린다
눈동자의 색이나 눈꺼풀의 그림자 등에 명암(흰색에서 검은색으로 바뀌는 그라데이션)을 그리면 사실감이 생긴다.

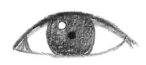

서
장

그림 그리는 방법을 알자

017

세계 표준이 된 인물 표현

우리 주변에서 가장 쉽게 접할 수 있는 인물화는 무엇일까요? 인물화에는 고대 벽화처럼 간단한 선으로 그린 것부터 사진처럼 음영을 넣어 세부까지 묘사한 '초상화' 등 다양한 표현 방법이 있습니다. 각 시대의 그림을 그리는 목적이나 용도에 의해 표현 방법(기법)이 개발되었던 것입니다. 그런 표현 중에 '픽토그램(pictogram)'이 있습니다.

다른 언어권의 선수나 여행자가 동시에 모이는 올림픽. '어떤 경기가 열리는 장소인지', '화장실 등의 시설'을 정확하게 안내하기 위한 문자가 아닌, '공통언어'라고 할 수 있는 그림으로 표시된 간판이 픽토그램입니다. 픽토그램은 경기하는 인물의 움직임과 시설을 평면적인 표현으로 명쾌하게 나타냅니다.

픽토그램은 특정 가문을 나타내는 '문장' 등을 그림으로 전달하는 문화와 풍습이 있는 일본의 디자이너들에 의해 1964년 도쿄 올림픽에서 처음으로 고안된 이후에 세계 표준으로 자리 잡았습니다.

제 **1** 장

연필로 그리자

제1장에서는 연필 사용법, 선을 긋는 방법처럼 그림을 그리는 데 기본이 되는
연습을 합니다. 그리고, 연습의 마무리로 '눈'을 그려보겠습니다.

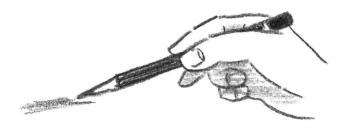

01
Study

연필 사용법

그림을 그릴 때의 연필 사용법을 살펴보겠습니다.

▶ 연필 쥐는 법

그림을 그릴 때의 쥐는 법

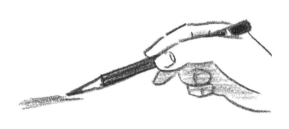

▲ 손가락에 힘을 빼고 연필 뒤쪽을 쥡니다. 이러면 손목이나 팔꿈치를 마음껏 움직일 수 있어서, 길게 뻗어 나가는 선을 그리기 쉽습니다. 대략적인 그림의 형태를 그릴 때나 채색을 할 때 씁니다.

글자를 쓸 때의 쥐는 법

▲ 손가락에 힘을 주어 연필 앞쪽을 쥔다. 안정감이 있으며 또렷한 선을 그릴 수 있습니다. 또한 세부를 그릴 때도 씁니다.

▶ 연필을 쥐는 각도에 대해서

연필을 데생에 적합한 모양(28페이지 참조)으로 깎으면 눕혀서 쓸 수 있습니다. 종이에 살짝 눕히면 두꺼운 선을 그릴 수 있습니다. 평행에 가까울수록 종이에 닿는 심의 면적이 넓어져서, 넓은 면적을 칠하고 싶을 때 편리합니다.

글자를 쓸 때의 각도

심의 배

종이에 살짝 눕힌 각도

종이와 평행에 가까운 각도

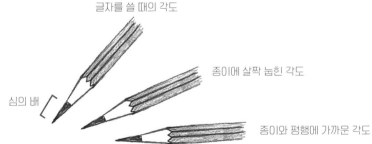

종이의 면

02

✏ Work

손을 풀자

그림을 그리기 전에 손가락과 손목을 미리 풀어주세요.

❯ ∞ 스트레칭을 한다

1 그림을 그리는 방법으로 연필을 잡고 8자를 눕힌 좌우대칭의 ∞를 그립니다. 그리기 쉬운 방향으로 그려보세요.

2 익숙해졌다면 크게 그려보세요. 처음 그렸던 것과 반대 방향으로도 연습합니다.

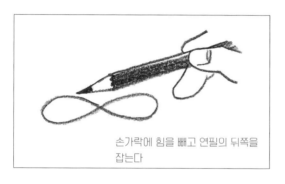

손가락에 힘을 빼고 연필의 뒤쪽을 잡는다

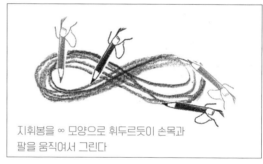

지휘봉을 ∞ 모양으로 휘두르듯이 손목과 팔을 움직여서 그린다

❯ 강약 스트레칭을 한다

1 글자를 쓸 때 쥐는 방법으로 잡고 손가락에 힘을 주어 물결선을 그립니다. 그리기 쉬운 방향으로 그려보세요.

2 도중에 손가락의 힘을 빼고 물결선을 그립니다. 여러 번 그리면서 선의 강약을 조절해 보세요.

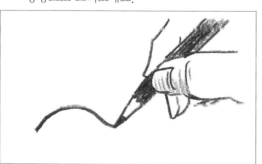

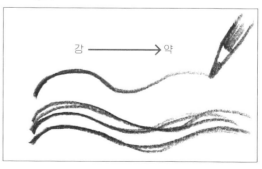

강 ────→ 약

03

✏ Work

곡선 연습을 하자

인물을 그릴 때 꼭 필요한 곡선을 연습해 보겠습니다.

● 다양한 곡선을 그린다

1 가로선을 그리고 양쪽 끝에 점을 찍습니다.

2 가로선 위에 호를 그리듯이 좌우의 점을 곡선으로 잇습니다. 조금씩 위로 높여나갑니다.

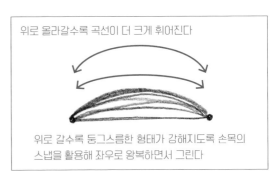

위로 올라갈수록 곡선이 더 크게 휘어진다

위로 갈수록 둥그스름한 형태가 강해지도록 손목의 스냅을 활용해 좌우로 왕복하면서 그린다

3 더 높이 올려서 다른 호를 많이 그립니다.

✏ 그려보자

종이를 반대로 뒤집어서, 위와 같은 방식으로 원에 가깝게 그려보세요.

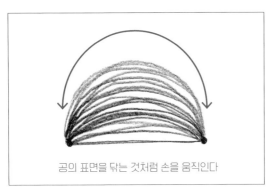

공의 표면을 닦는 것처럼 손을 움직인다

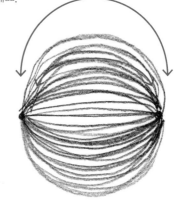

◉ 다양한 곡선을 그린다

1 그림을 그리는 방식으로 연필을 잡고 손가락이 움직이는 범위에서 위에서 아래로, 아래에서 위로 곡선을 그립니다. 그리기 쉬운 방향으로 여러 번 계속 왕복하세요.

2 익숙해졌다면 손목의 회전을 이용해 위쪽으로 큰 곡선을 그립니다. 원의 1/4 정도를 기준으로 그립니다.

여러 번 계속 왕복하면서 그린다

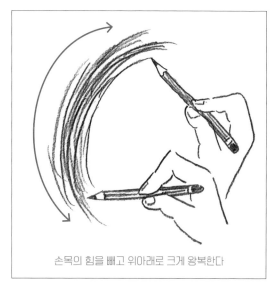

손목의 힘을 빼고 위아래로 크게 왕복한다

👆 **연습 요령**

왼손잡이는 오른쪽에 그리면 쉽습니다.

👆 **연습 요령**

손목을 위아래로 구부리는 동작을 이용해 그려보세요.

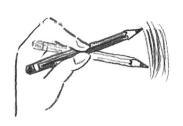

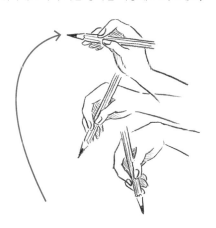

04

✏ **Work**

원을 그리자

'보조선'을 사용하면 정확한 형태의 원을 그리기 쉽습니다.

⊙ 보조선을 그린다

1 우선 그림의 골격이 되는 보조선을 그립니다. 좌우에 점을 하나씩 찍습니다. 이것이 원의 폭입니다.

2 두 개의 점을 직선으로 잇고, 직선의 중심에 점을 찍습니다.

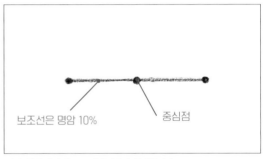

보조선은 명암 10%　　　중심점

※ '명암'에 대해서는 26페이지에서 설명합니다.

3 중심점에서 위아래로 수직의 보조선을 긋고, 양 끝에 점을 찍습니다.

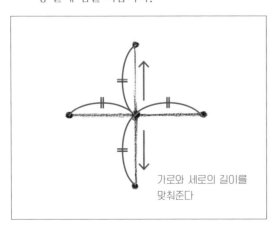

가로와 세로의 길이를 맞춰준다

✏ **그려보자**

가로/세로 보조선의 길이 비율을 조절하면 다양한 원을 그릴 수 있습니다.

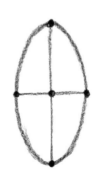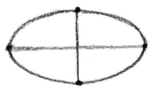

◀▲ 가로로 긴 타원을 그릴 때는 가로 보조선을 길게, 세로로 긴 타원을 그릴 때는 세로 보조선을 길게 긋습니다.

◎ 정점을 곡선으로 잇는다

1 위의 점과 왼쪽의 점을 곡선으로 잇습니다.

2 왼쪽의 점과 아래의 점을 곡선으로 이어서 반원을 그립니다.

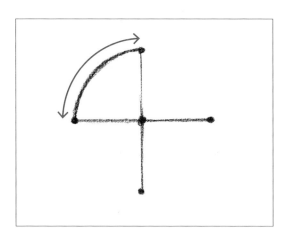

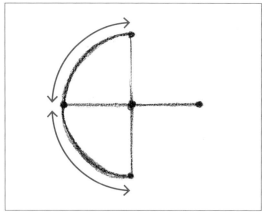

👆 **연습 요령** 왼손잡이는 위의 점과 오른쪽 점을 이으면 그리기 쉽습니다.

완성 종이를 180도 돌려서 **1**과 **2**처럼 반원을 그립니다. 곡선을 덧그려서 윤곽선을 둥글게 다듬으면 완성입니다.

👆 **연습 요령** 원이 일그러져 보일 때는 대부분 상하좌우의 형태가 균등하지 않습니다. 연필 등으로 확인해 보세요.

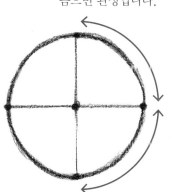

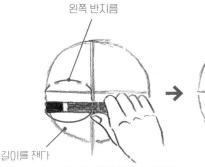

왼쪽 반지름

길이를 재다

▲ 보조선의 왼쪽 끝에서 중심까지의 길이(왼쪽 반지름)를 연필과 손가락으로 잽니다.

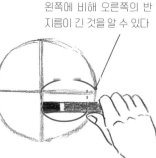

왼쪽에 비해 오른쪽의 반지름이 긴 것을 알 수 있다

▲ 손을 오른쪽으로 옮긴 후 중심에서 오른쪽 끝까지의 길이를 비교합니다.

명암을 이해하자

데생에서 빼놓을 수 없는 '명암'에 대해서 알아보겠습니다.

◉ 흰색과 검은색으로 표현할 수 있는 것

데생에서는 흰색에서 검은색으로 이어지는 계조를 조절하면, 명암과 음영뿐 아니라 색의 차이나 원근감도 표현할 수 있습니다.

▲ 선뿐인 그림

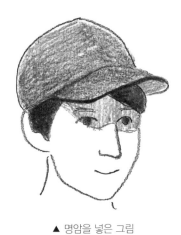

▲ 명암을 넣은 그림

◉ 명암이란?

흰색에서 검은색까지의 계조를 명암이라고 하는데, 연필 한 자루로 명암을 자유자재로 조절할 수 있어야 합니다. '밝다', '어둡다'와 같은 직감적인 농도는 명암의 수치로 나타낼 수 있습니다.

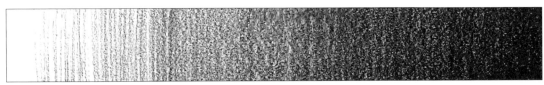

0% ▲ 2B 연필로 그린 명암 단계 100%

❷ 명암의 용도

명암을 이용하면 '색', '음영', '원근'을 표현할 수 있습니다. 용도에 알맞게 그리면 명암이 제대로 효과를 발휘하며, 그리기도 쉬워집니다.

① 색을 표현

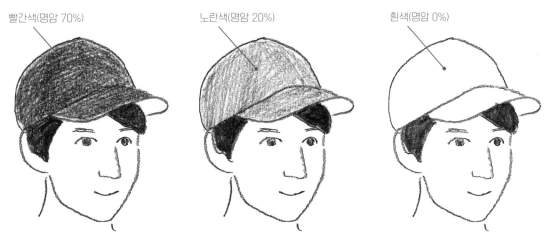

빨간색(명암 70%) 노란색(명암 20%) 흰색(명암 0%)

▲ 색을 명암의 농담으로 구별하면, 연필로 그린 그림이라도 색을 표현할 수 있습니다.

② 음영을 표현

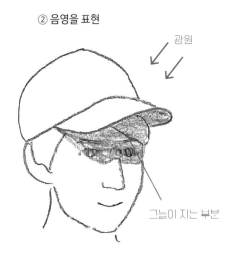

광원

그늘이 지는 부분

▲ 그늘이 지는 부분이 검게 보이는 현상을 이용해 음영을 표현할 수 있습니다.

③ 원근을 표현

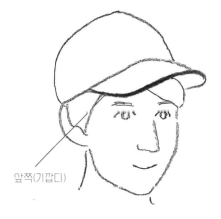

앞쪽(가깝다)

▲ 앞쪽을 검게 강조하면 입체감을 표현할 수 있습니다.

06

✏ **Work**

명암을 그리자

데생에 사용하는 연필을 이용하여 명암을 그려보겠습니다.

❯ 연필을 준비한다

데생에서는 연필심의 '배' 부분을 사용해 명암을 그리므로, 심은 1cm 정도의 길이로 깎는 것이 좋습니다. 농도는 2B를 추천합니다.

✏ **그려보자**

일반 연필의 2배 정도 심과 나무 부분이 보이게 깎습니다.

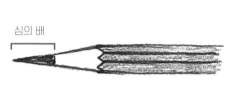

심의 배

연필심의 길이는 1cm 정도로 깎는다

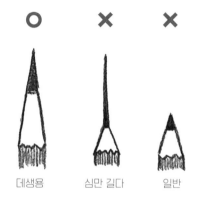

O ✕ ✕

데생용 심만 길다 일반

❯ 연필로 그린 명암

연필로 명암을 그려보겠습니다. 칠하는 횟수나 필압으로 명암을 표현합니다.

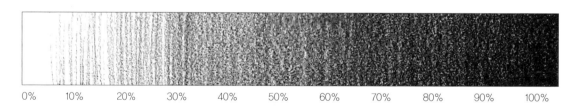

0% 10% 20% 30% 40% 50% 60% 70% 80% 90% 100%

◉ 필압을 조절하면서 그린다

연필을 쥐는 힘을 조절하면 필압이 변하고, 농도를 조절할 수 있습니다. 실제로 글자를 쓰거나 명암을 그리면서 차이를 확인해 보세요.

힘을 주지 않고 부드럽게 쥔다 · · · 강한 힘으로 꽉 쥔다

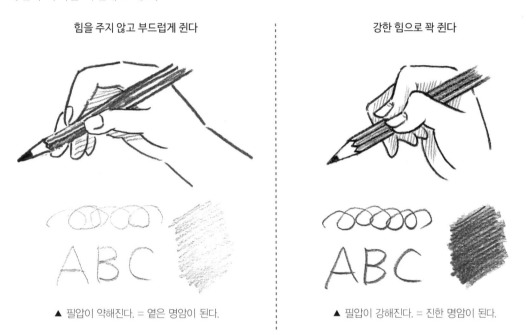

▲ 필압이 약해진다. = 옅은 명암이 된다. · · · ▲ 필압이 강해진다. = 진한 명암이 된다.

◉ 덧칠해서 그린다

30% 정도의 명암으로 덧칠하면 30%, 60%, 90% 단계를 만들 수 있습니다.

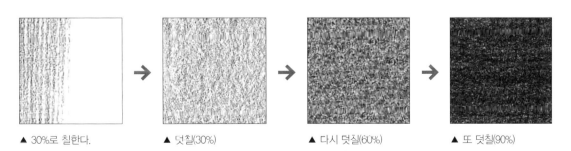

▲ 30%로 칠한다. → ▲ 덧칠(30%) → ▲ 다시 덧칠(60%) → ▲ 또 덧칠(90%)

07

Study

눈을 관찰하자

명암을 연습할 겸 눈을 그립니다. 우선 눈의 움직임과 구조를 살펴보겠습니다.

❯ 눈을 자세히 본다

거울에 비친 여러분의 눈을 똑바로 바라보세요. 안구를 눈꺼풀이 덮고 있습니다. 눈구석을 자세히 보면
눈물언덕이라고 불리는 분홍색 부분이 있습니다. 다음은 옆에서 살펴보세요. 위쪽 눈꺼풀이 아래쪽 눈꺼
풀 위를 덮고 있으며, 위쪽 눈꺼풀을 위아래로 움직여 눈을 떴다 감았다 합니다.

정면에서 본 왼쪽 눈

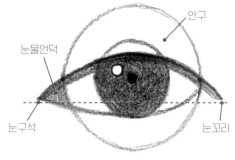

눈구석과 눈꼬리는 검은자위 아래쪽
가장자리보다 약간 위에 있다

옆에서 본 눈

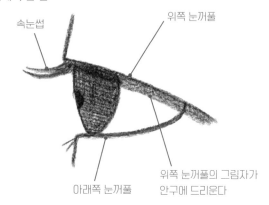

❯ 눈동자를 자세히 본다

눈동자(검은자위)를 관찰해 보세요. 눈동자의 색은 갈색, 파란색,
녹색 등 개인마다 다릅니다.

각막(검은자위를 덮고 있는 투명한 막.
빛을 받아들인다)이 덮고 있어서 전체가
촉촉한 느낌이다

동공(빛의 양을 조절한다)은 작은 원으로
눈동자 색과 상관없이 검은색이다

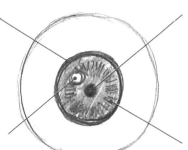

빛이 반사되어 흰색 원이 나타난다

홍채(밝기에 따라서 동공의 크기를 조절
하는 부분)

08

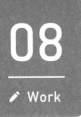

✏ Work

눈을 그리자

안구 위에 눈꺼풀을 덮는 느낌으로 선과 명암을 사용해 눈을 그려보세요.

◉ 안구를 그린다

1 24~25페이지를 참고해 원을 그립니다. 이것 이 안구의 크기가 됩니다.

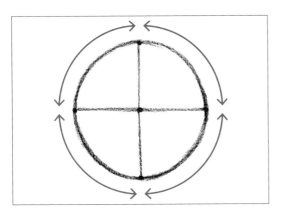

2 검은자위의 기준이 되도록, 세로선과 가로선 에 4등분하는 점을 그립니다.

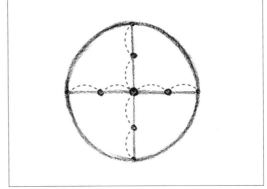

3 곡선으로 위쪽 점과 왼쪽 점, 아래쪽 점을 잇 는 반원을 그립니다.

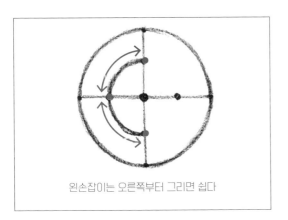

왼손잡이는 오른쪽부터 그리면 쉽다

완성 오른쪽 반원을 그려서 원을 만듭니다. 이것이 검은자위가 됩니다.

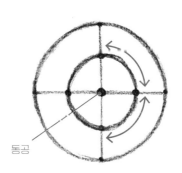

동공

제 **1** 장

연필로 그리자

◉ 눈꺼풀을 그린다

1 검은자위 위쪽 가장자리보다 약간 아래에 눈꺼풀 곡선의 기준이 되는 점을 그립니다.

2 **1**의 점과 안구 좌우의 점을 곡선으로 잇습니다.

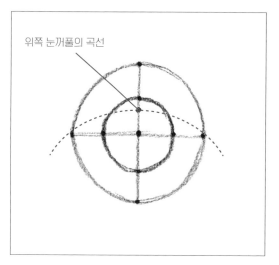

위쪽 눈꺼풀의 곡선

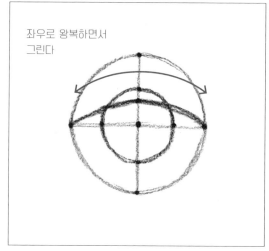

좌우로 왕복하면서 그린다

3 **2**의 선을 좌우로 더 늘이면 위쪽 눈꺼풀은 완성입니다.

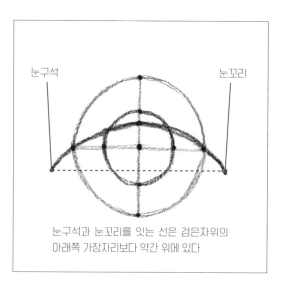

눈구석　　　　　　　　눈꼬리

눈구석과 눈꼬리를 잇는 선은 검은자위의 아래쪽 가장자리보다 약간 위에 있다

✍️ **연습 요령**

종이를 돌려서 그리면 쉽습니다.

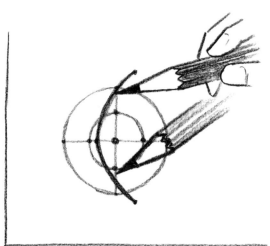

4 눈구석의 점과 검은자위의 아래쪽 가장자리를 잇습니다.

완성 검은자위의 아래쪽 가장자리와 안구 가장자리를 곡선으로 이었다면 아래쪽 눈꺼풀은 완성입니다.

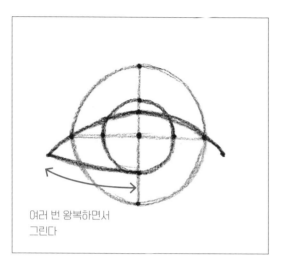

여러 번 왕복하면서
그린다

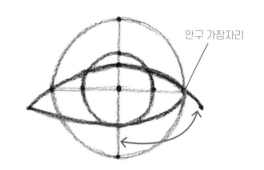

안구 가장자리

✏️ **그려보자** 눈꺼풀의 형태를 바꿔서 다양한 눈을 그려보세요.

위쪽 눈꺼풀을 아래로 내린다

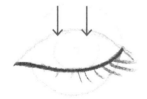

▲ 감은 눈

위쪽 눈꺼풀을 한 가닥 더 그린다

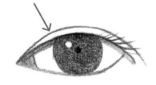

▲ 쌍꺼풀

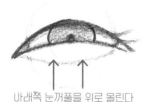

아래쪽 눈꺼풀을 위로 올린다

▲ 웃는 눈

👆 **연습 요령** 눈썹은 완만한 곡선으로 그려보세요.

⊙ 명암을 그린다

갈색의 눈동자인 눈의 명암을 그립니다. 명암의 기준과 세 가지 용도를 확인합니다.

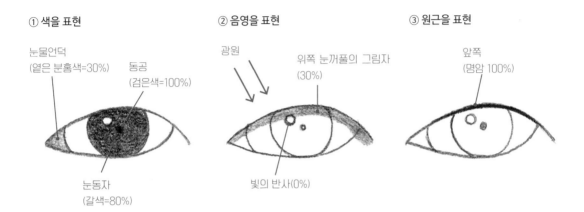

① 색을 표현

눈물언덕
(옅은 분홍색=30%)

동공
(검은색=100%)

눈동자
(갈색=80%)

② 음영을 표현

광원

위쪽 눈꺼풀의 그림자
(30%)

빛의 반사(0%)

③ 원근을 표현

앞쪽
(명암 100%)

1 눈동자 왼쪽 위에 원을 그립니다. 빛이 반사된 부분(흰색, 명암 0%)입니다.

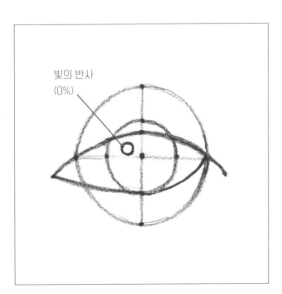

빛의 반사
(0%)

2 눈동자, 동공, 눈물언덕을 각각의 명암으로 그립니다. 동공의 크기는 밝은 부분에서는 작고, 어두운 부분에서는 약간 커집니다.

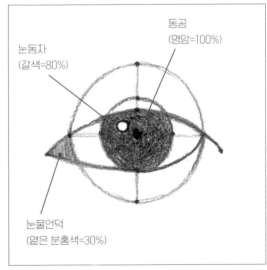

눈동자
(갈색=80%)

동공
(명암=100%)

눈물언덕
(옅은 분홍색=30%)

3 위쪽 눈꺼풀이 안구에 만드는 그림자(명암 30%)를 그립니다.

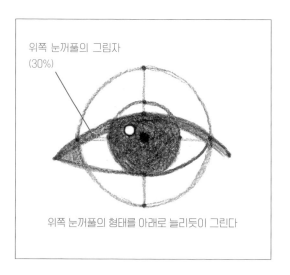

위쪽 눈꺼풀의 그림자 (30%)

위쪽 눈꺼풀의 형태를 아래로 늘리듯이 그린다

연습 요령

위쪽 눈꺼풀의 두께만큼 안구에 그림자를 그립니다.

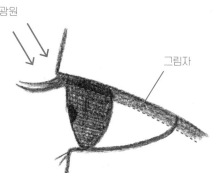

광원

그림자

완성 위쪽 눈꺼풀 중앙에서 양쪽 끝까지 선을 검게 강조(명암 80~100%)하고, 보조선을 지우면 완성입니다.

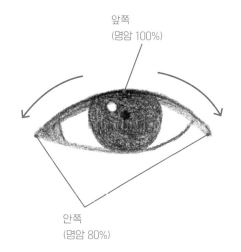

앞쪽 (명암 100%)

안쪽 (명암 80%)

연습 요령

눈을 옆에서 살펴보면 눈구석과 눈꼬리보다도 위쪽 눈꺼풀의 중앙이 앞으로 나오는 것을 알 수 있습니다. 검게 강조(명암 100%)하면 눈의 입체감을 표현할 수 있습니다.

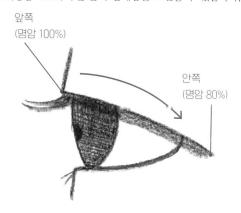

앞쪽 (명암 100%)

안쪽 (명암 80%)

앞쪽에서 안쪽으로 향하는 그라데이션으로 표현한다

동물의 눈

생물의 신체는 처한 환경에서 살아가는 데 최적인 구조를 갖게 됩니다. 제1장에서 인간의 눈을 그리는 방법을 배웠으니, 잠시 몇몇 생물의 눈을 관찰하겠습니다. 먼저 인간의 눈은 얼굴 정면으로 2개가 있고, 눈을 감고 뜨는 눈꺼풀이 위에 붙어 있습니다. 또한 머리를 상하좌우로 움직이는 목을 사용해 주위를 볼 수 있습니다.

말이나 사슴 등의 초식동물은 넓은 범위를 볼 수 있도록 두 개의 눈이 머리 좌우로 멀리 떨어져 있으며, 포식자인 호랑이나 사자 같은 육식동물은 전방으로 달려가는 사냥감을 쫓기 쉽도록 두 개의 눈이 얼굴 정면에 가깝게 붙어 있습니다.

지면을 기어 다니는 도마뱀은 좌우로 넓은 범위를 볼 수 있게 머리 양쪽에 하나씩 있습니다. 또한, 하늘을 나는 새가 항상 노리기 때문에 위쪽을 쉽게 볼 수 있는 구조인 것도 특징입니다. 눈을 뜨고 바로 위로 볼 수 있게 눈꺼풀이 위에서 아래로 열리는 형태입니다. 반면 새는 지상에서 하늘까지 고도차가 크고 넓은 범위를 상하좌우 자유롭게 날아다니는 만큼, 머리가 다양한 각도로 움직이며, 눈꺼풀은 위아래에 붙어 있습니다. 수중을 헤엄치는 물고기는 눈꺼풀이 없습니다. 눈꺼풀에는 눈이 건조해지는 것을 막는 역할이 있으나, 수중에서는 필요 없는 기능인 것입니다.

이처럼 생물은 서식하는 환경에 순응하면서 각각의 생태에 맞게 진화해 왔습니다. 그림을 그릴 때 이런 구조와 기능을 이해하면 더 명확한 표현이 가능해집니다.

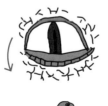
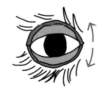

제 2 장

얼굴을 그리자

사람의 얼굴은 저마다의 개성이 있는데, 머리의 구조는 모두 같기 때문에 구조를 이해하면 기본적인 얼굴을 그릴 수 있게 됩니다. 또한 비율과 형태를 바꾸면 어린아이나 어른처럼 다양한 얼굴을 표현할 수도 있습니다.

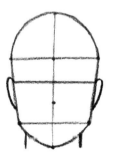 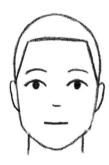

얼굴의 형태를 잡아보자

단순한 도형을 활용하면 얼굴의 형태를 그리기 쉽습니다.

◉ 원과 오각형으로 이뤄져 있다

얼굴의 윤곽을 나타내는 형태는 그리기 어려워 보입니다. 우선은 뼈를 관찰해 보세요. 뼈가 돌출된 부분이 얼굴 윤곽에 영향을 미칩니다. 정수리와 머리에서 가장 돌출된 부분을 나타내는 원(반원), 하관과 턱을 나타내는 모서리가 둥그스름한 오각형의 조합이라는 것을 알면, 단순한 형태로 얼굴의 윤곽을 표현할 수 있습니다.

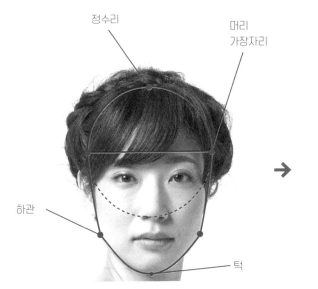

▲ 여러분의 얼굴을 만져보면서 뼈가 돌출된 부분을 찾아 보세요.

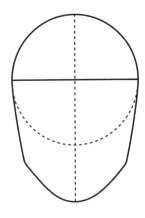

▲ 형태의 특징을 포착해 단순한 형태로 그리면, 얼굴의 비율이 무너질 염려가 없습니다.

◉ 얼굴의 비율을 알자

인체의 비율을 알면, 눈코입의 위치와 비율을 파악하기 쉽습니다.

성인 기준의 비율

성인의 얼굴을 6등분하면 눈코입의 위치를 잡을 수 있습니다. 예를 들어, 눈은 전체의 1/2, 코는 밑에서 1/3, 하관은 1/6, 입은 하관보다 조금 위에 있습니다.

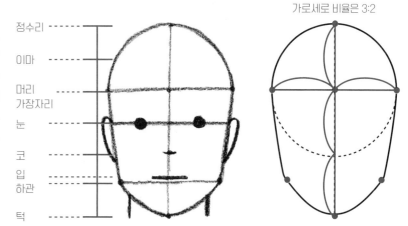

가로세로 비율은 3:2

◉ 눈코입의 크기 비율을 알자

보조선을 기준으로 눈코입의 비율을 이해해 보세요.

눈은 1/4, 입은 1/3, 코의 폭은 눈구석보다 약간 안쪽과 같은 크기의 기준이 되는 것이 각각의 보조선입니다.

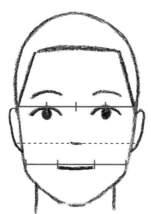
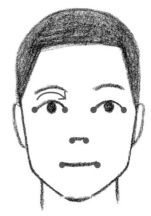

▲ 눈코입은 좌우대칭이므로 점으로 기준을 정하고 형태를 그리면 균형이 무너지지 않습니다.

정면 얼굴을 그리자

기본 비율을 사용해 정면 얼굴을 그려보겠습니다.

▶ 윤곽을 그린다

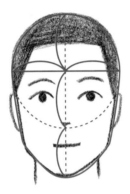

▲ 정면에서 본 얼굴의 가로세로 비율은 3 : 2이므로, 원의 보조선을 사용해 형태를 그립니다.

1 24~25페이지를 참고해 원을 위쪽 절반만 그립니다.

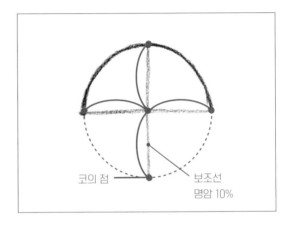

코의 점 ─── 보조선
명암 10%

2 세로선을 원의 반지름만큼 늘이고 턱의 기준점을 그립니다.

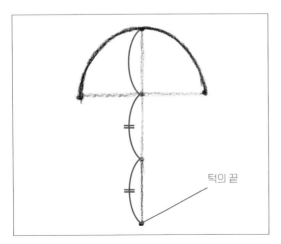

턱의 끝

3 **2**에서 그린 선의 중심을 지나는 가로선을 원과 같은 폭으로 그립니다.

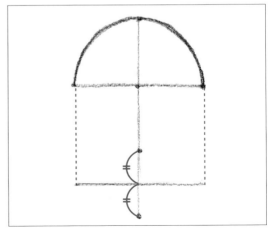

4 3에서 그린 가로선의 끝보다 안쪽에 하관이 기준점을 그립니다.

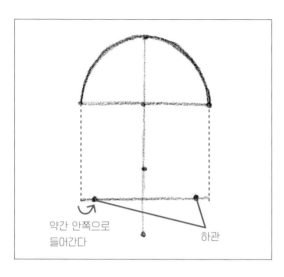

약간 안쪽으로 들어간다

하관

5 반원의 끝과 하관의 점을 잇습니다.

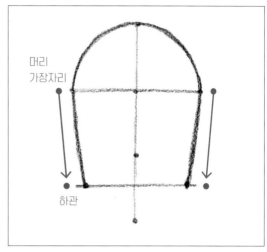

머리 가장자리

하관

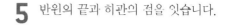

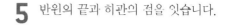

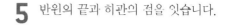

제 **2** 장

얼굴을 그리자

완성 하관의 점과 턱을 곡선으로 잇습니다. 나머지 부분을 지우개로 지우면 완성입니다.

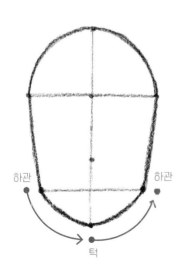

하관 하관

턱

✏️ **그려보자**

머리 가장자리, 하관, 턱의 기준점을 잇는 선을 조절하면 다양한 형태의 얼굴을 그릴 수 있습니다.

곡선으로 잇는다　　　**직선으로 잇는다**

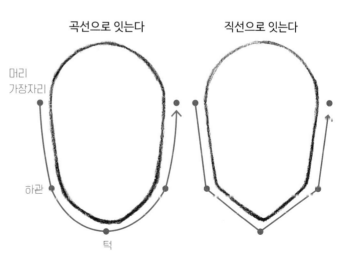

머리 가장자리

하관

턱

◉ 귀와 목을 그린다

1 얼굴 길이의 절반 위치에 귀의 위치를 나타내는 보조선(가로선)을 긋습니다.

2 1에서 그린 선의 끝에 귀의 형태를 그립니다.

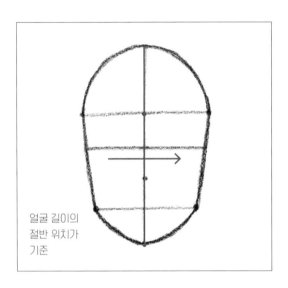

얼굴 길이의
절반 위치가
기준

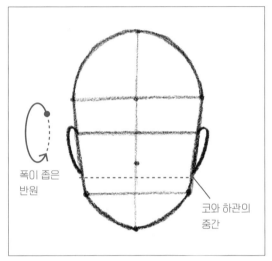

폭이 좁은
반원

코와 하관의
중간

완성 목을 그리면 완성입니다.

목의 넓이는 좌우에서 1/6 지점이 기준

✏️ **그려보자**

목의 두께나 선을 조절하면 다양한 체형을 그릴 수 있습니다.

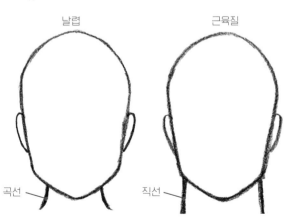

날렵

근육질

곡선

직선

◉ 눈코입을 그린다

1 귀의 보조선을 4등분한 지점을 기준으로 검은 자위를 그립니다. 단순하게 검은색 원으로 나타냅니다.

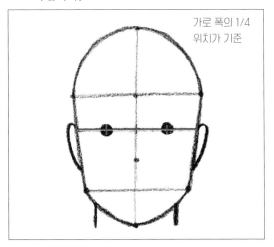

가로 폭의 1/4
위치가 기준

2 하관의 보조선 1/3 위치보다 약간 위에 점을 그립니다. 이 점이 입꼬리가 됩니다.

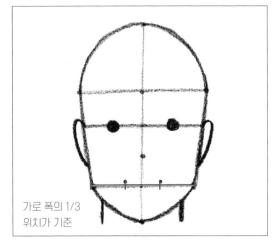

가로 폭의 1/3
위치가 기준

3 2에서 그린 점을 선으로 잇습니다. 이것이 단순한 선으로 그린, 다물었을 때의 입입니다.

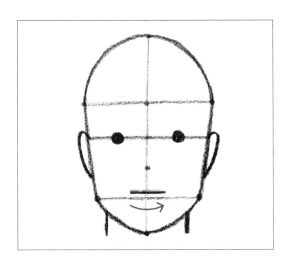

완성 코의 점을 좌우로 늘이고, 단순한 선으로 코를 그립니다.

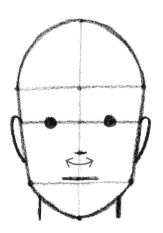

◉ 눈꺼풀, 눈썹, 머리카락을 그린다

1 연습 요령을 참고해 눈구석과 눈꼬리의 점을
그립니다.

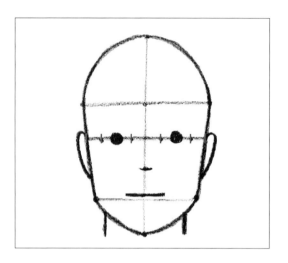

👆 **연습 요령**

눈의 폭은 얼굴 폭의 약 1/4입니다. 눈 사이의 간격은 눈이
하나 더 들어갈 정도입니다. 크기를 확인해 보세요.

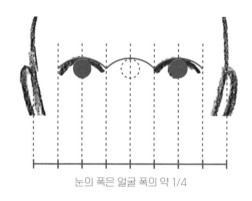

눈의 폭은 얼굴 폭의 약 1/4

2 눈구석과 눈꼬리의 점을 곡선으로 이어서 눈
꺼풀을 그립니다. 단순한 선으로 간단히 표현
합니다.

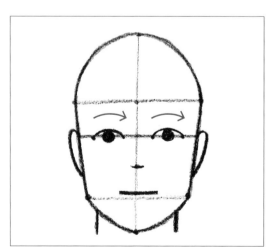

3 머리 가장자리와 위쪽 눈꺼풀 사이에 눈썹을
그립니다. 눈꺼풀과 비슷한 길이와 형태로 그
리면 좋습니다.

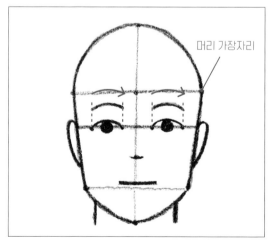

머리 가장자리

044

4 앞머리의 경계를 선으로 그립니다. 정수리와 머리 가장자리의 중간을 기준으로 가로선을 긋습니다.

5 눈꼬리의 위치를 기준으로 이마의 폭을 나타내는 기준점을 그리고, 관자놀이를 이어서 머리카락이 자라는 부분의 형태를 잡습니다.

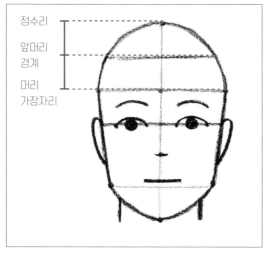

정수리
앞머리
경계
머리
가장자리

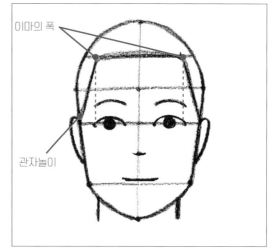

이마의 폭

관자놀이

완성 보조선을 지우고 곡선을 다듬으면 완성입니다.

✏️ **그려보자**

머리카락 부분을 명암 80%로 그리면 스포츠머리를 표현할 수 있습니다. 또한, 입꼬리를 곡선으로 이으면 웃는 얼굴을 그릴 수 있습니다.

머리카락
(갈색 명암 80%)

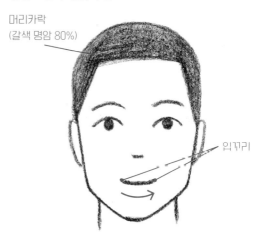

입꼬리

선으로 소리와 촉감을 표현하자

'따끔따끔', '사락사락', '푹신푹신' 같은 의성어, 의태어를 선으로 표현해 보세요.

아래의 예를 참고해서, 떠오르는 소리나 질감을 자유롭게 그려보세요. 의성어, 의태어 연습을 하면 표현의 폭이 한층 넓어집니다.

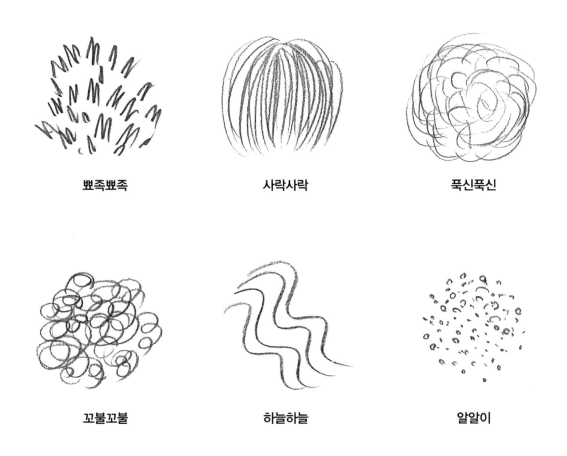

뽀족뽀족　　　　　　사락사락　　　　　　푹신푹신

꼬불꼬불　　　　　　하늘하늘　　　　　　알알이

각 단어에서 받는 감각 차이가 가장 강하게 느껴지는 선을 그려보세요. 질감에 맞춰서 선을 그릴 때의 속도와 강도, 굵기 등을 연구해 보세요.

04
✎ Work

선으로 머리카락을 그리자

의성어/의태어의 느낌이 살아 있는 선으로 그리면 머리카락의 촉감을 표현할 수 있습니다.

단순하게 그린 머리 위에 다양한 느낌의 선으로 머리카락을 그려보세요.

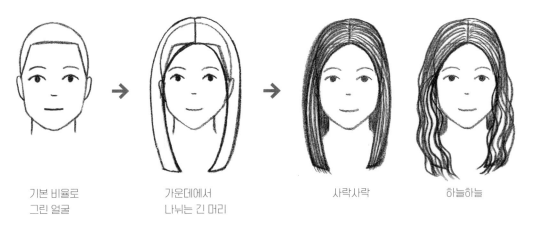

기본 비율로
그린 얼굴

가운데에서
나뉘는 긴 머리

사락사락

하늘하늘

▶ 머리 모양을 그린다 가운데에서 나뉘는 긴 머리카락을 그립니다.

1 40페이지를 참고해 얼굴을 그립니다. 먼저 가르마를 그립니다. 정수리보다 약간 위에 있는 앞머리의 경계까지 선을 긋습니다.

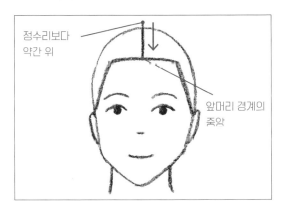

정수리보다
약간 위

앞머리 경계의
중앙

☞ 연습 요령

민머리 이외의 머리 모양을 그릴 때는 민머리보다 조금 더 크게 그리면 머리카락의 볼륨을 표현할 수 있습니다.

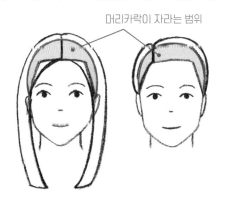

머리카락이 자라는 범위

2 앞머리를 그립니다. 이마에 있는 가르마에서 관자놀이의 점을 지나도록 좌우로 곡선을 긋습니다. 턱보다 더 아래까지 그리면 긴 머리카락이 됩니다.

 완성 가르마 상단에서 머리카락 끝까지 머리의 형태를 생각하면서 선을 그으면 머리 모양은 완성입니다.

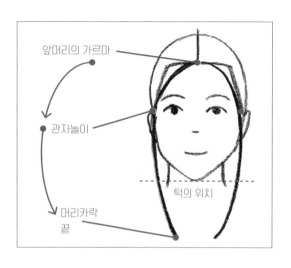

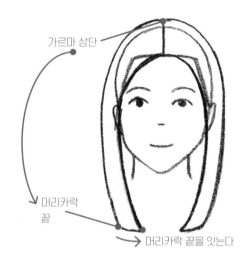

❷ 명암을 그린다 매끄럽고 길게 뻗은 머리카락을 그립니다.

1 앞머리의 가르마(경계)에서 왼쪽 머리카락 끝까지 곡선을 긋습니다. 여러 가닥을 그려서 머리카락처럼 묘사합니다.

 연습 요령

가르마에서 머리카락을 그릴 때는 둥그스름한 곡선으로 그리면 살짝 솟은 느낌으로 그릴 수 있습니다.

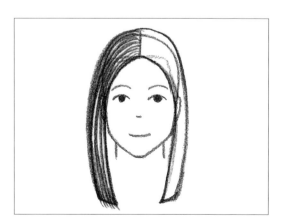

2 오른쪽도 마찬가지로 가르마에서 머리키락 끝까지 이어지는 곡선으로 명암을 그립니다. 전체가 검게 보일 때까지 선으로 채웁니다.

목의 신을 곡선으로 긋고 목과 머리카락의 빈틈에 명암을 채우면 완성입니다.

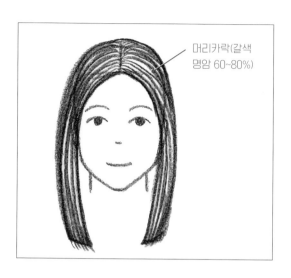

머리카락(갈색 명암 60~80%)

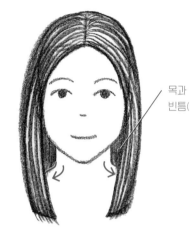

목과 머리카락의 빈틈(명암 80%)

 그려보자 귀(관자놀이)부터 물결선을 그리면 웨이브 머리가 됩니다.

1 관자놀이부터는 물결선으로 그립니다.

2 명암을 그려 넣습니다.

머리카락 전체의 명암을 그리면 완성입니다.

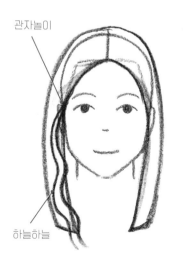

관자놀이

하늘하늘

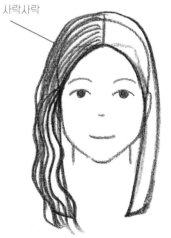

사락사락

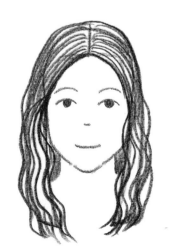

제 2 장

얼굴을 그리자

05

Study

아이의 얼굴 형태를 잡아보자

어른의 얼굴 골격과의 차이를 살펴보겠습니다.

◎ 어른과 아이의 얼굴 비율을 알아보자

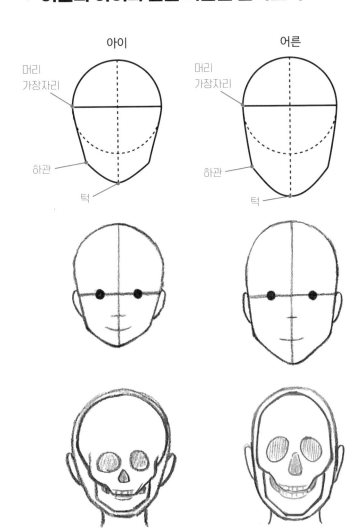

아이

머리
가장자리

하관

턱

어른

머리
가장자리

하관

턱

아이와 어른의 얼굴 비율을 비교하면, 머리의 가장자리를 잇는 원의 형태는 거의 같은데, 하관과 턱을 잇는 오각형 부분의 크기가 다른 것을 알 수 있습니다.

이 구조만 알면 세세한 표정까지 그리지 않아도 연령을 표현할 수 있습니다.

아이가 어른으로 성장하면서 점차 턱이 발달하므로, 머리와 턱뼈의 비율도 달라집니다. 아이의 얼굴은 턱이 발달하지 않아서 원에 가까운 형태입니다.

아이의 얼굴을 그리자

Work

어른의 얼굴을 그리는 법을 응용해 10살 정도의 아이 얼굴을 그려보겠습니다.

❯ 윤곽을 그린다

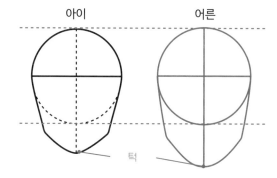

아이 어른

턱

▲ 어른과 아이는 턱 위치가 다릅니다. 턱의 길이를 짧게 잡고 아이의 턱을 그립니다.

1 24~25페이지를 참고해 반원을 그립니다. 아래에 있는 선의 절반이 눈의 위치, 끝이 코의 위치를 나타내는 점을 그립니다.

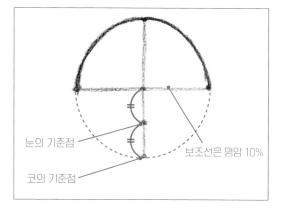

눈의 기준점

코의 기준점

보조선은 명암 10%

2 세로 보조선을 반지름의 절반만큼 늘이고, 턱의 위치 기준이 되는 점을 그립니다.

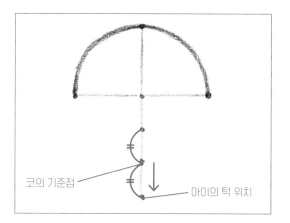

코의 기준점

아이의 턱 위치

3 **2**에서 그린 선의 중심을 지나는 가로선을 원과 같은 폭으로 그립니다.

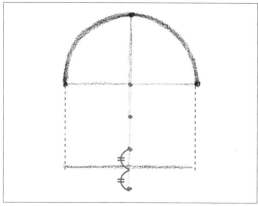

제 2 장

얼굴을 그리자

051

4 3에서 그린 가로선 끝보다 안쪽에 하관의 위치 기준이 되는 점을 그립니다.

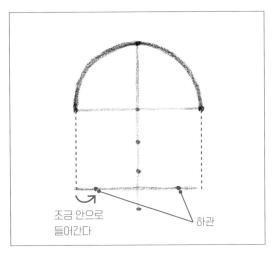

조금 안으로 들어간다

하관

5 반원의 양쪽 끝(머리 가장자리)과 하관의 점을 잇습니다.

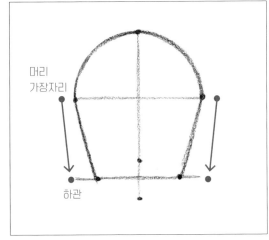

머리 가장자리

하관

완성 하관의 점과 턱을 곡선으로 잇습니다. 나머지 선을 지우면 완성입니다.

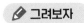 그려보자

하관이나 턱에 살집을 붙이면 통통한 아이의 얼굴을 표현할 수 있습니다.

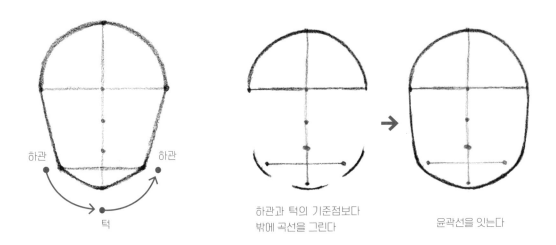

하관 하관

턱

하관과 턱의 기준점보다 밖에 곡선을 그린다

윤곽선을 잇는다

◉ 귀와 목을 그린다

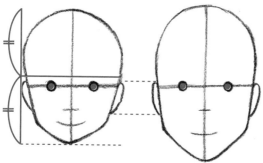

▲ 어른과 아이의 귀와 검은자위 크기는 거의 같습니다. 턱이 작은 만큼 아이의 귀와 눈은 얼굴 중심보다 약간 아래에 위치합니다. 배치에 주의해서 그려보세요.

1 51페이지의 순서 **1**에서 그린 눈의 높이 기준 점을 지나는 선을 그립니다.

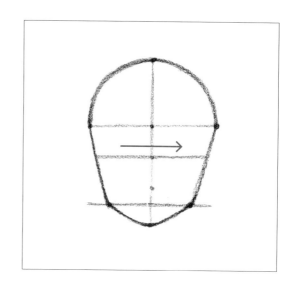

2 **1**에서 그린 선의 끝에 귀를 그립니다.

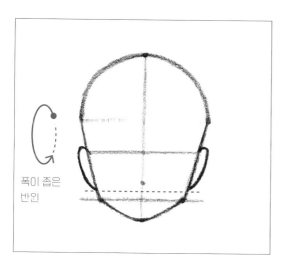

폭이 좁은 반인

완성 목을 그리면 완성입니다.

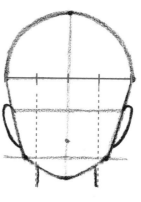

머리 폭의 절반이 기준

◉ 눈코입을 그린다

1 단순한 검은색 원으로 검은자위를 그립니다.

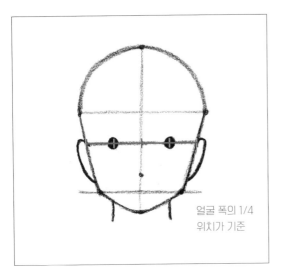

얼굴 폭의 1/4
위치가 기준

2 입을 그립니다. 하관의 보조선 1/3 위치에 입꼬리의 점을 그립니다.

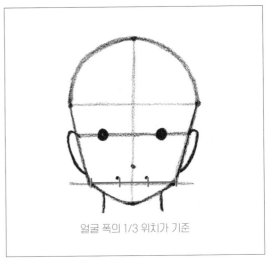

얼굴 폭의 1/3 위치가 기준

3 2에서 그린 점을 선으로 잇습니다. 곡선으로 이으면 미소 짓는 얼굴을 그릴 수 있습니다.

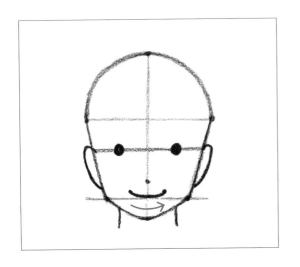

완성 코의 점을 좌우로 늘려서, 단순한 선으로 코를 그립니다.

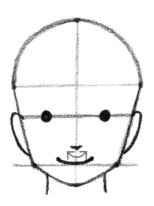

◉ 눈꺼풀, 눈썹, 머리카락을 그린다

1 눈구석과 눈꼬리의 점을 단순한 곡선으로 이어서 위쪽 눈꺼풀을 그립니다.

2 머리 가장자리와 위쪽 눈꺼풀 사이에 눈썹을 그립니다. 눈꺼풀과 동일한 길이와 곡선으로 그리면 좋습니다.

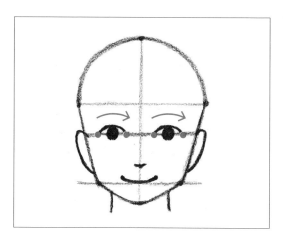

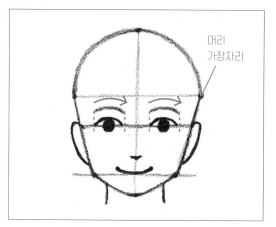

머리
가장자리

3 앞머리 경계선을 그립니다. 정수리와 머리 가장자리 사이에 선을 긋습니다.

4 눈꼬리의 위치를 기준으로 이마의 폭을 나타내는 점을 그리고, 관자놀이와 이어서 머리카락이 자라는 부분의 형태를 그립니다.

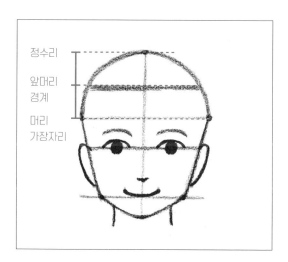

정수리

앞머리
경계

머리
가장자리

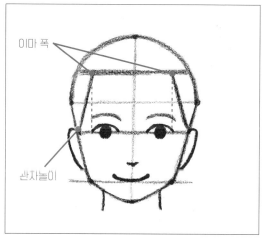

이마 폭

관자놀이

완성 보조선을 지우면 완성입니다.

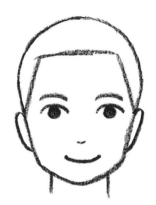

✏️ **그려보자**

47~49페이지를 참고해 머리카락을 그려보세요.

가운데에서 나뉘는
긴 머리

7 : 3 짧은 머리

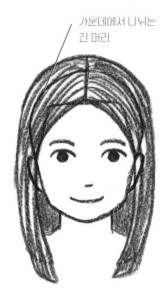

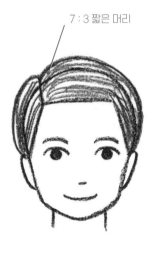

✏️ **그려보자** 다양한 머리 모양을 그려보세요

7 : 3 짧은 머리

앞머리 길이는
이마의 중앙이 기준

이마 가운데에서 나뉘는 머리

앞머리를
몇 가닥
그리면
자연스럽다

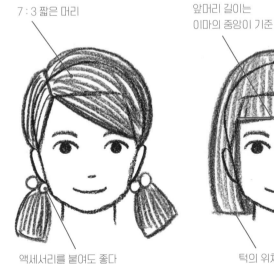

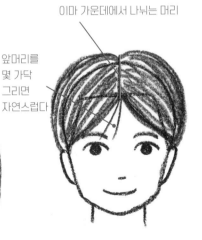

액세서리를 붙여도 좋다

턱의 위치가 기준

07

📖 Study

얼굴의 방향을 잡아보자

얼굴과 후두부의 형태와 비율, 중심선의 변화에 주목해서, 얼굴의 방향을 잡아보겠습니다.

❷ 얼굴과 후두부의 형태를 간단히 알 수 있다

가장 단순한 형태로 얼굴과 후두부의 형태를 잡으면, 얼굴의 방향을 쉽게 표현할 수 있습니다. 정수리에서 귀 앞을 지나 턱까지 이어지는 선으로 얼굴과 후두부를 구분해서 살펴보겠습니다.

반측면 얼굴

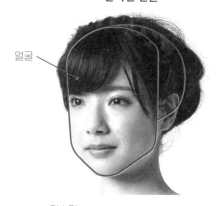

얼굴

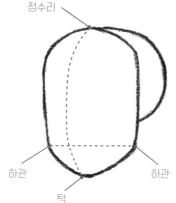

정수리

하관

하관

턱

▲ 오른쪽 반측면의 얼굴은 얼굴의 왼쪽이 더 크게 보입니다. 후두부는 정면 얼굴보다 약간 드러나는 정도입니다.

옆면 얼굴

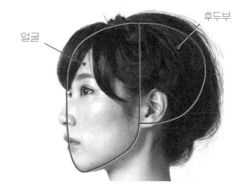

얼굴

후두부

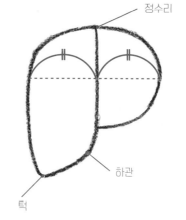

정수리

하관

턱

▲ 옆면 얼굴은 얼굴의 폭과 후두부의 폭이 거의 같아 보입니다. 얼굴의 오른쪽은 보이지 않습니다.

◐ 얼굴의 중심을 잡을 수 있다

정수리에서 턱으로 이어지는 얼굴 표면을 지나는 선을 중심선이라고 합니다. 코나 입술 등의 작은 굴곡은 신경 쓰지 말고 단순한 선으로 중심을 잡아보세요. 정면 얼굴은 직선이지만, 옆면에 가까워질수록 얼굴의 굴곡이 드러나면서 곡선이 됩니다.

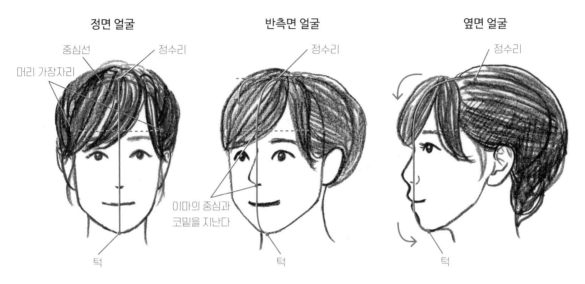

정면 얼굴 / 반측면 얼굴 / 옆면 얼굴

중심선 / 정수리 / 머리 가장자리 / 정수리 / 정수리 / 이마의 중심과 코밑을 지난다 / 턱 / 턱 / 턱

◐ 얼굴의 가로/세로 비율 변화

인체 비율을 기준으로 한 얼굴의 가로세로 비율은 정면에서는 3 : 2 비율의 직사각형, 옆면에 가까워질수록 정사각형에 가까워집니다. 정면에서 옆면으로 방향이 바뀌면 폭이 점차 넓어집니다.

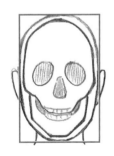

▲ 정면 얼굴은 가로/세로 비율이 3 : 2 정도인 직사각형

▲ 30도 정도 각도의 반측면 얼굴. 정면과 옆면의 중간 정도의 비율로 잡습니다.

▲ 옆면 얼굴은 정사각형에 가깝습니다.

08
Study

반측면 얼굴을 그리자

정면 얼굴을 응용해 반측면 얼굴을 그려보겠습니다.

◎ 균형을 잡기 쉬운 각도를 그린다

정수리를 축으로 회전시키면 안쪽의 형태가 작아지고 앞쪽의 형태가 커집니다. 정수리와 턱도 점차 크게 어긋나게 됩니다. 이번에는 좌우의 크기 밸런스를 잡기 쉽고, 정수리와 턱의 어긋남도 적은 '(모델을 기준으로)오른쪽 30도를 바라보는 얼굴'을 그려보겠습니다.

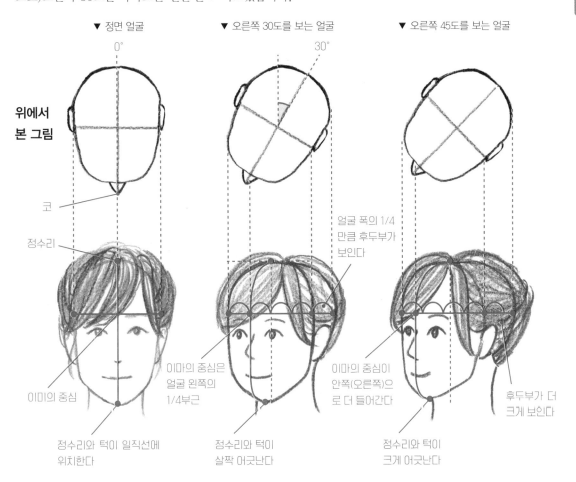

▼ 정면 얼굴 ▼ 오른쪽 30도를 보는 얼굴 ▼ 오른쪽 45도를 보는 얼굴

위에서 본 그림

코

정수리

이미의 중심

정수리와 턱이 일직선에 위치한다

이마의 중심은 얼굴 왼쪽의 1/4부근

정수리와 턱이 살짝 어긋난다

얼굴 폭의 1/4 만큼 후두부가 보인다

이마의 중심이 안쪽(오른쪽)으로 더 들어간다

정수리와 턱이 크게 어긋난다

후두부가 더 크게 보인다

제 2 장

얼굴을 그리자

059

⊙ 오른쪽 30도를 향한 얼굴의 형태를 그린다

1 40~41페이지를 참고해 정면 얼굴의 윤곽을 그렸다면, 턱을 약간 왼쪽으로 옮깁니다. 머리 가상자리, 눈, 하관의 위치를 보조선으로 그립니다.

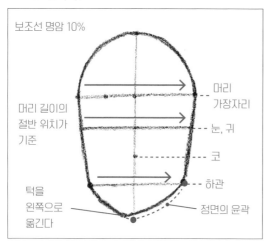

- 보조선 명암 10%
- 머리 가장자리
- 머리 길이의 절반 위치가 기준
- 눈, 귀
- 코
- 하관
- 턱을 왼쪽으로 옮긴다
- 정면의 윤곽

2 머리 가장자리 보조선의 왼쪽 1/4 위치에 이마의 중심점을 그리고, 정수리와 이마의 중심을 완만한 곡선으로 이어서 이마의 중심선을 그립니다.

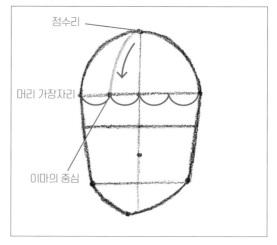

- 정수리
- 머리 가장자리
- 이마의 중심

3 이마의 중심에서 하관의 보조선을 지나, 턱까지 선을 그어서 이어줍니다.

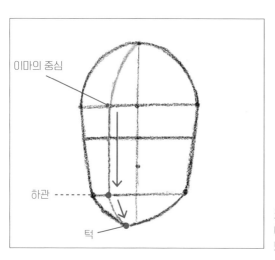

- 이마의 중심
- 하관
- 턱

완성 순서 **2~3**으로 그린 중심선을 자연스러운 곡선이 되도록 다듬습니다. 그런 뒤에 아래의 그림 위치에 코의 점을 그립니다.

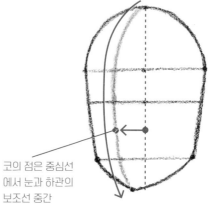

- 코의 점은 중심선에서 눈과 하관의 보조선 중간

◉ 귀와 목, 후두부를 그린다

1 귀의 시작점에서 코와 하관의 중간 위치까지 귀를 그립니다.

2 그림 ①과 ②를 참고해 목을 그립니다. 그런 다음 머리 가장자리 보조선의 1/4만큼 오른쪽으로 늘인 위치에 후두부의 점을 그립니다.

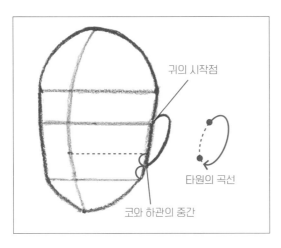

귀의 시작점

타원의 곡선

코와 하관의 중간

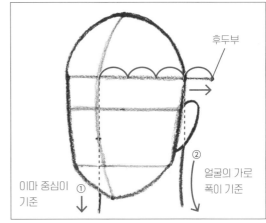

후두부

이마 중심이
기준 ①

② 얼굴의 가로
폭이 기준

완성 정수리와 후두부를 잇는 곡선을 귀 뒤쪽까지 늘여서 후두부의 형태를 그립니다. 선을 다듬으면 완성입니다.

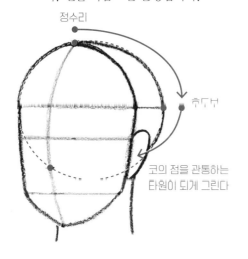

정수리

후두부

코의 점을 관통하는
타원이 되게 그린다

👆 **연습 요령**

목은 타원형으로 후두부에 더 가깝게 붙어 있습니다. 각도에 따라서 위치와 두께가 변합니다.

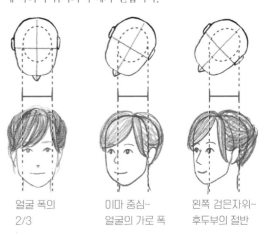

얼굴 폭의
2/3

이마 중심~
얼굴의 가로 폭

왼쪽 검은자위~
후두부의 절반

◉ 눈코입을 그린다

1 그림의 ①~③을 참고해 눈의 보조선에 단순한 검은 원으로 양쪽 검은자위를 그립니다.

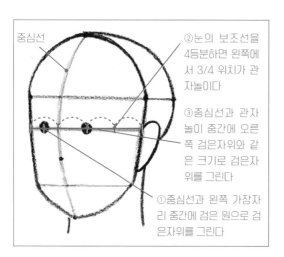

중심선

②눈의 보조선을 4등분하면 왼쪽에서 3/4 위치가 관자놀이다

③중심선과 관자놀이 중간에 오른쪽 검은자위와 같은 크기로 검은자위를 그린다

①중심선과 왼쪽 가장자리 중간에 검은 원으로 검은자위를 그린다

☝ 연습 요령

안쪽 검은자위는 극단적으로 작아지지 않습니다. 중심선과 왼쪽 가장자리를 3등분했을 때 1/3 정도의 폭을 기준으로 좌우를 동일한 크기로 그립니다.

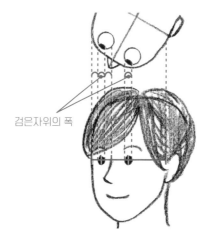

검은자위의 폭

2 검은자위 간격을 기준으로 하관의 보조선 약간 위에 입꼬리의 점을 그립니다.

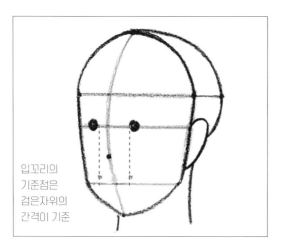

입꼬리의 기준점은 검은자위의 간격이 기준

3 2에서 그린 점을 선으로 잇습니다. 이것이 입을 다물었을 때의 선입니다. 곡선으로 이으면 미소 짓는 얼굴이 됩니다.

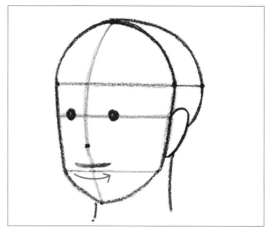

완성 코의 점을 좌우로 늘려서 코를 그립니다. 단순한 가로선으로 나타냅니다.

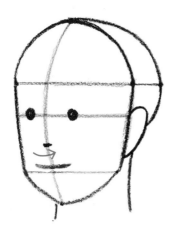

⊙ 눈꺼풀, 눈썹, 머리카락을 그린다

1 관자놀이에서 중심선까지를 4등분하는 점을 그립니다. 이것이 눈구석과 눈꼬리입니다.

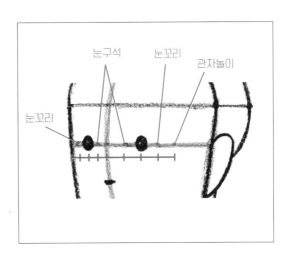

2 눈구석과 눈꼬리의 점을 호로 이어서 눈꺼풀을 그립니다. 단순한 곡선으로 위쪽 눈꺼풀만 그립니다.

3 머리 가장자리와 위쪽 눈꺼풀 사이에 눈썹을 그립니다. 눈꺼풀의 폭은 눈꺼풀의 둥근 부분과 동일한 곡선으로 그립니다.

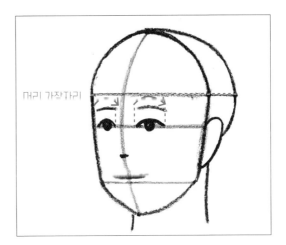

4 앞머리 경계를 선으로 그립니다. 정수리와 머리 가장자리의 중간을 기준으로 선을 긋습니다.

5 얼굴 왼쪽 관자놀이의 위치를 기준으로 이마에서 귀까지 이어서 머리카락 부분의 형태를 그립니다.

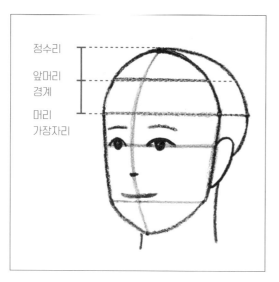

정수리
앞머리
경계
머리
가장자리

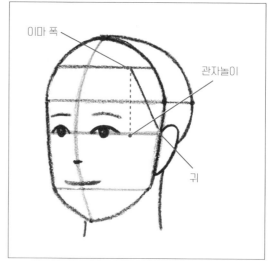

이마 폭
관자놀이
귀

완성 보조선을 지우고 선을 다듬으면 완성입니다.

🖉 **그려보자** 코 시작점과 코끝에 점을 그리고, 코의 점을 이어서 더 입체적인 코를 그려보세요.

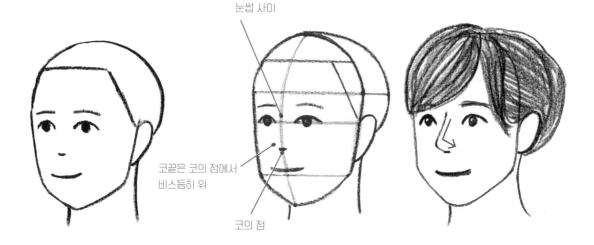

코 시작점은 눈과 눈썹 사이

코끝은 코의 점에서 비스듬히 위

코의 점

✏️ **그려보자** 단순한 형태로 바꿔서 그린 베이스에 얼굴을 스케치해 보세요.

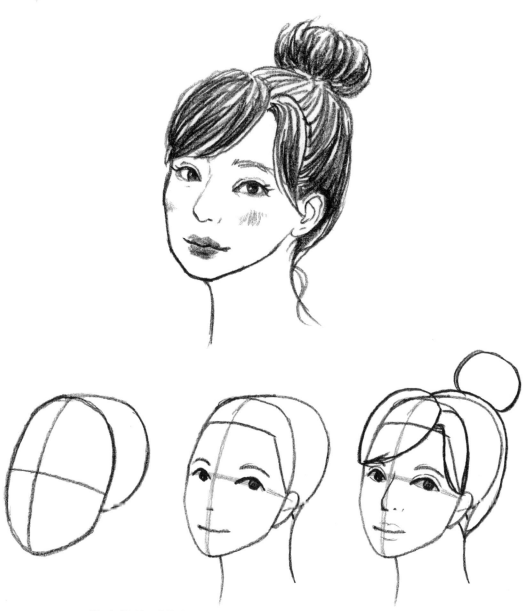

▲ 처음 시작은 얼굴의 형태, 눈코입의 형태와 배치를 단순한 형태로 그리면, 비율이 어색하지 않게 그릴 수 있습니다.

09

✏ Work

옆면 얼굴을 그리자

정면 얼굴을 응용해 옆면 얼굴을 그립니다.

◉ 얼굴과 후두부의 형태를 그린다

정면 얼굴과 비교하면 후두부의 깊이만큼 가로 폭이 넓어집니다. 폭의 중심을 경계로 얼굴 측면과 후두부의 형태를 잡으면 균형 있게 그릴 수 있습니다.

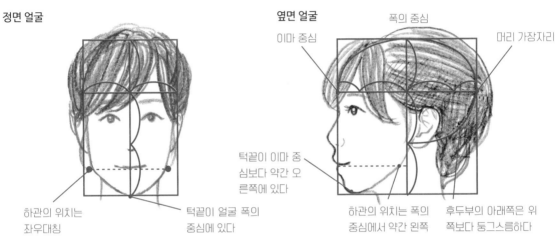

정면 얼굴

옆면 얼굴

이마 중심

폭의 중심

머리 가장자리

턱끝이 이마 중심보다 약간 오른쪽에 있다

하관의 위치는 좌우대칭

턱끝이 얼굴 폭의 중심에 있다

하관의 위치는 폭의 중심에서 약간 왼쪽

후두부의 아래쪽은 위쪽보다 둥그스름하다

1 40페이지 순서**2**의 가로선(머리 가장자리 보조선)을 반경의 1/3정도 늘려서 반원을 그립니다.

2 머리 가장자리와 머리와 턱의 이음새를 연습하는 요령을 참고해 곡선을 그립니다.

👆 연습 요령

머리 가장자리에서 머리와 턱의 이음새까지 둘러가는 느낌으로 곡선을 그립니다.

폭의 중심

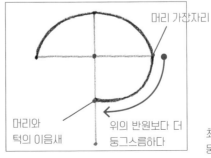

머리 가장자리

머리와 턱의 이음새

위의 반원보다 더 둥그스름하다

최단 거리로 그리려고 하면 둥그스름한 형태가 약해진다

3 세로선 하단에서 왼쪽으로 가로로 보조선을 긋고, 왼쪽 페이지의 그림을 참고해 턱끝의 점을 그립니다.

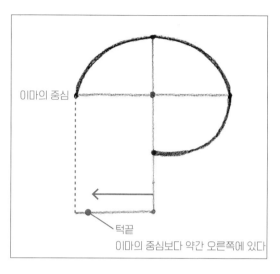

이마의 중심

턱끝

이마의 중심보다 약간 오른쪽에 있다

4 머리와 턱의 이음새와 하단의 중심에서 왼쪽으로 가로선을 그리고, 왼쪽 페이지의 그림을 참고해 하관의 점을 그립니다.

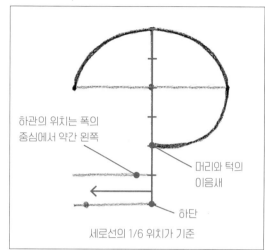

하관의 위치는 폭의 중심에서 약간 왼쪽

머리와 턱의 이음새

하단

세로선의 1/6 위치가 기준

5 이마의 중심에서 하관의 보조선까지 아래쪽으로 직선을 그립니다. 또 머리와 턱의 이음새와 하관의 점을 직선으로 연결합니다.

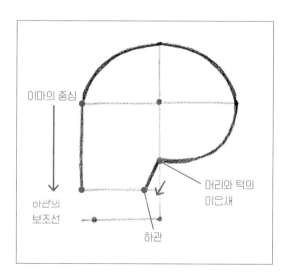

이마의 중심

하관의 보조선

머리와 턱의 이음새

하관

완성 5에서 그린 선과 턱끝의 점을 선으로 이으면 완성입니다.

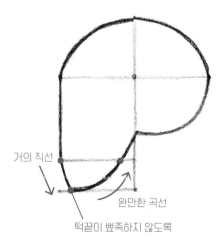

거의 직선

완만한 곡선

턱끝이 뾰족하지 않도록

⊙ 귀와 목을 그린다

1 얼굴 길이 절반 위치에 가로 방향으로 귀를
나타내는 보조선으로 긋습니다. 이 선은 눈의
보조선 역할도 합니다.

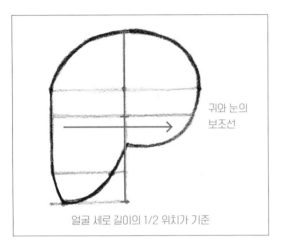

귀와 눈의
보조선

얼굴 세로 길이의 1/2 위치가 기준

2 보조선이 되도록 하관, 머리와 턱의 이음새를
잇는 선을 늘입니다. **1**에서 그린 선과 교차하
는 점을 귀 위쪽의 시작점으로 잡고 귀를 그
립니다.

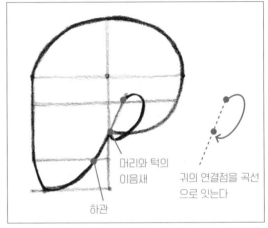

머리와 턱의
이음새

하관

귀의 연결점을 곡선
으로 잇는다

3 ①턱과 하관 사이, ②귀 뒤쪽에서 그림의 위
치를 참고해 사선을 그립니다. 이것이 목입니
다.

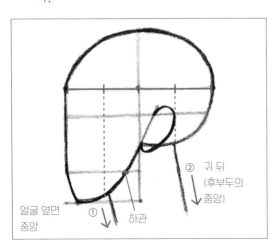

얼굴 옆면
중앙

① 하관

② 귀 뒤
(후부두의
중앙)

완성 턱끝과 목, 머리 가장자리와 하관의 위치
를 기준으로 후두부에서 목으로 이어지
는 매끄러운 곡선을 그으면 완성입니다.

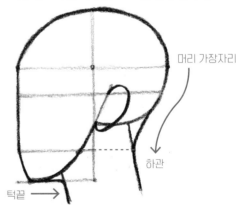

머리 가장자리

하관

턱끝 →

옆에서 보았을 때 목의 두께는 옆얼
굴 폭의 절반 정도

068

◉ 눈코입을 그린다

1 눈의 보조선에 검은자위를 그립니다. 중심선
과 관자놀이 중간에 세로로 긴 점을 그립니
다.

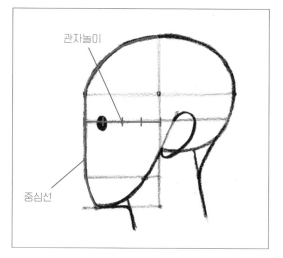

관자놀이

중심선

🖐 연습 요령

반측면 얼굴과 비교하면 옆얼굴에서는 관자놀이가 귀의
시작점까지 이어지던 것이 더 크게 보입니다. 폭의 중심과
중심선 사이의 1/2 위치가 관자놀이입니다.

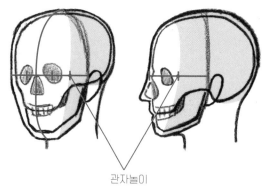

관자놀이

2 코의 위치 기준점에서 왼쪽으로 가로선을 그
립니다. 이것이 코의 높이입니다.

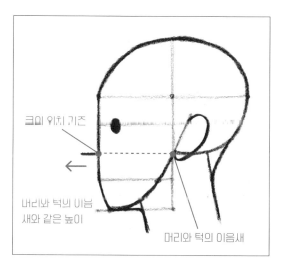

코의 위치 기준

머리와 턱의 이음
새와 같은 높이

머리와 턱의 이음새

3 눈의 보조선보다 약간 위에서 코끝을 직선으
로 이어서 코를 그립니다.

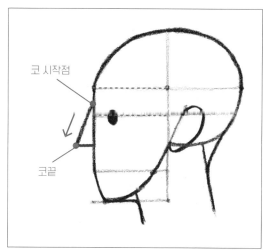

코 시작점

코끝

4 검은자위의 위치를 기준으로 하관의 보조선 보다 약간 위에 입꼬리의 점을 그립니다.

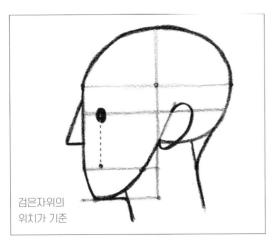

검은자위의
위치가 기준

5 4에서 그린 점과 중심선을 연결합니다. 이것 이 입을 다물었을 때의 선입니다. 단순한 가 로선으로 표현합니다.

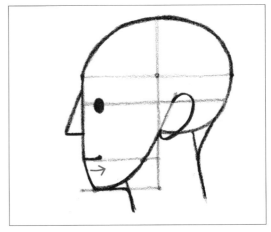

6 입술의 굴곡을 그립니다. 코끝과 턱끝을 잇는 보조선을 그리고 3등분한 위치에 점을 그립니 다.

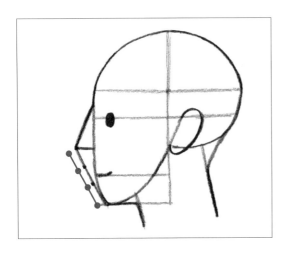

완성 6에서 그린 점과 얼굴이 윤곽선을 잇습 니다. 모서리를 둥그스름하게 다듬으면 완성입니다.

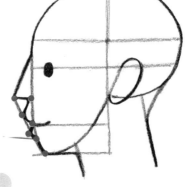

아랫입술의 점은
입의 선에서 턱
사이의 절반

👆 **연습 요령**

직선으로 그린 뒤에
모서리를 둥글게 다
듬으면 균형이 무너
지지 않습니다.

❷ 눈꺼풀, 눈썹, 머리카락을 그린다

1 검은자위와 관자놀이 중앙 부근에 눈꼬리의
점을 그립니다.

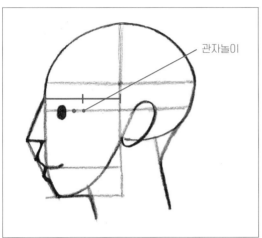

관자놀이

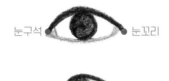

👆 **연습 요령**

옆면 눈은 눈구석이 보이지 않아서 눈꺼풀의 형태가 바뀝
니다.

눈구석 눈꼬리

◀ 정면의 눈꺼풀 형태
는 거의 좌우대칭

눈구석 눈꼬리

◀ 옆면에 가까운 눈꺼
풀의 형태는 눈구석 쪽
이 짧습니다.

눈꼬리

◀ 옆면 눈꺼풀의 형태
는 눈구석이 보이지 않
습니다.

2 연습 요령을 참고해 눈구석과 눈꼬리의 점을
호로 이어서 위쪽 눈꺼풀의 형태를 그립니다.

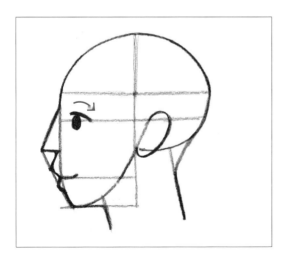

3 머리 가장자리와 위쪽 눈꺼풀 사이에 눈썹을
그립니다. 눈꺼풀의 폭과 형태대로 그리면 좋
습니다.

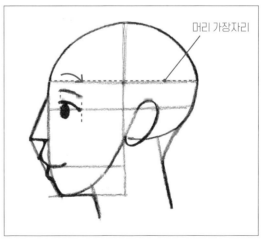

머리 가장자리

4 앞머리 경계선을 그립니다. 정수리와 머리 가장자리의 중간을 기준으로 선을 그립니다.

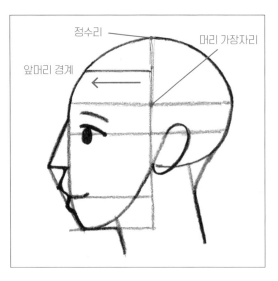

정수리
머리 가장자리
앞머리 경계

5 관자놀이 위치를 기준으로 이마의 폭이 되는 점을 그리고, 귀 시작점을 지나 목까지 이어서 머리카락이 자란 부분의 형태를 그립니다.

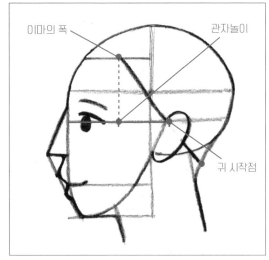

이마의 폭
관자놀이
귀 시작점

완성 보조선을 지우면 완성입니다.

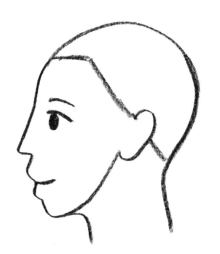

✏️ **그려보자**

윤곽선을 둥그스름하게 다듬어서 여성의 옆얼굴을 그려보세요.

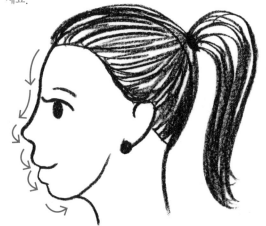

1 정수리 위에서 이마의 폭까지 가르마 선을 직선으로 그립니다.

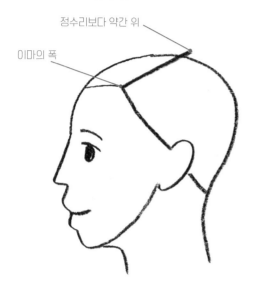

정수리보다 약간 위

이마의 폭

2 정수리의 가르마에서 후두부의 형태를 따라서 곡선을 그립니다. 머리카락 끝까지 그리면 형태는 완성입니다.

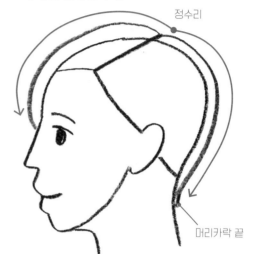

정수리

머리카락 끝

완성 머리카락 전체에 명암을 넣으면 완성입니다.

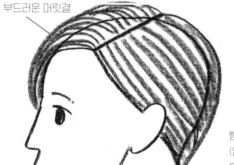

부드러운 머릿결

액세서리와 속눈썹, 볼과 입술에 명암을 그려보세요.

속눈썹

뺨
(옅은 분홍/
명암 30%)

액세서리
(둥근 귀걸이)

입술
(분홍색/명암 60%)

▲ 골격을 생각하며 그립니다.

▲ 대강 형태를 그립니다.

▲ 세밀한 형태를 그립니다.

[인물화]

골격과 비율을 이해하면 균형이 무너지는 일이 없습니다.

[헤어 스타일과 메이크업 스케치]
머리카락을 그릴 때 형태의 느낌을 나타내는 선으로 그리면 머리카락의 감촉을 표현할 수 있습니다.

마녀의 얼굴

여러분은 몇 년 후, 몇십 년 후에 자신의 얼굴이 어떻게 변했을지 상상해본 적이 있습니까? 머리가 새거나 주름만 느는 것이 아닙니다. 얼굴은 머리와 턱으로 구성되어 있습니다. 머리 부분은 소년기(5~14세) 후반에 성인과 비슷한 정도로 성장하지만, 턱 부분은 청년기(15~24세)까지 계속 성장하므로 얼굴 전체의 크기와 눈코입의 위치, 간격 같은 비율이 변합니다. 청년기에서 고년기(65세 이상)로 넘어가면서 지방이 줄고 뼈도 약해지고, 이도 빠지게 되면 소년기의 얼굴 비율로 되돌아가는데, 코뼈는 성장을 계속하므로 얼굴의 주름이 깊어지고 눈매도 날카로워집니다.

동화 속에 등장하는 마녀의 얼굴은 턱뼈가 약해지고 지방이 줄어 피부가 처진 상태이지만, 어린아이의 비율과 같습니다. 그럼에도 높은 매부리코에 주름이 깊고 눈매도 날카로우며, 주름투성이의 무서운 표정을 하고 있습니다. 마녀의 얼굴은 몇백 년이나 살아온 사람의 얼굴을 해부학적으로 가정하고 그린 것입니다.

마녀 같은 노파뿐 아니라 미술해부학을 배워서 사람의 얼굴 구조와 기능, 성장 과정을 이해하면, 모델을 보지 않고도 남녀노소 캐릭터의 차이를 구분해서 그릴 수 있습니다.

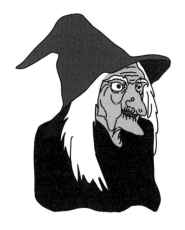

제 **3** 장

인체를 그리자

인체를 균형 있게 그리는 것을 무척 어려워하는 사람이 많을지도 모릅니다. 그러나 골격이나 체형 같은 포인트를 알면 균형 잡힌 인체를 그릴 수 있습니다. 움직임이 있는 자세도 비율이 무너지지 않도록 연습해 보세요.

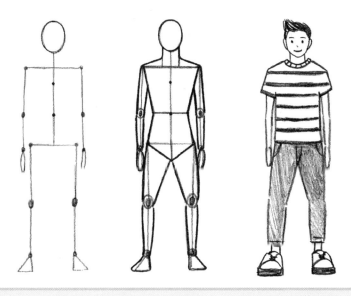

사람의 형태를 골격으로 잡아보자

Study

사람다운 형태와 움직임은 뼈와 관절을 의식하고 그리면 표현할 수 있습니다.

◉ 뼈와 관절의 위치를 잡는다

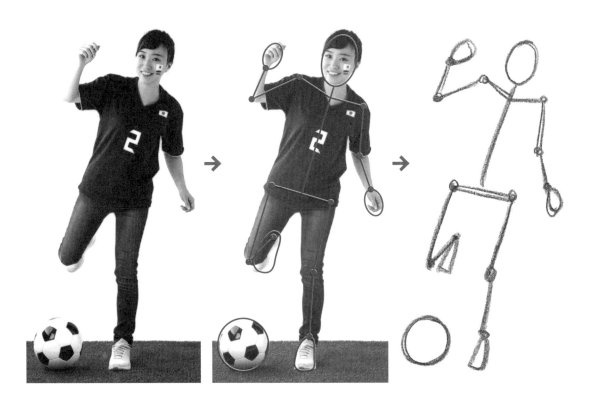

▲ 얼굴 표현과 옷의 주름 등 많은 정보가 동시에 눈에 들어오므로, 어디부터 그려야 좋을지 알 수 없습니다.

▲ 우선 뼈와 관절에 주목하세요. 특히 척추의 움직임과 어깨, 허리의 기울기를 잘 관찰합니다. 인체 비율을 알면 뼈와 관절을 쉽게 파악할 수 있습니다.

▲ 골격을 잡을 수 있다면 세세한 정보를 더해도 비율과 균형이 무너지는 일은 없습니다.

⊙ 인체 비율을 알자

골격의 비율(인체 비율)을 알면 모델의 골격이 잘 드러나지 않아도 자연스러운 균형감의 인체를 그릴 수 있습니다.

성인 남성의 기본 비율=약 8등신

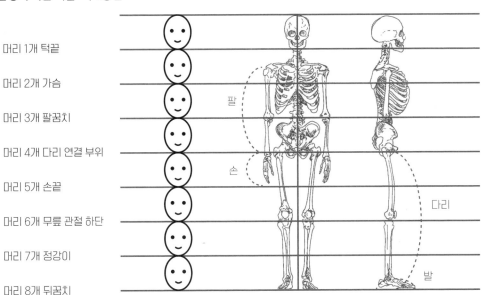

중심선(중심축)

머리 1개 턱끝

머리 2개 가슴

머리 3개 팔꿈치

머리 4개 다리 연결 부위

머리 5개 손끝

머리 6개 무릎 관절 하단

머리 7개 정강이

머리 8개 뒤꿈치

팔

손

다리

발

☝ 연습 요령

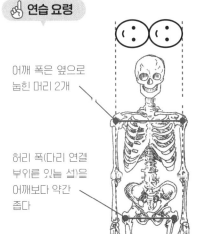

어깨 폭은 옆으로 눕힌 머리 2개

허리 폭(다리 연결 부위를 잇는 선)을 어깨보다 약간 좁다

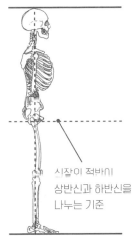

심장이 절반씩 상반신과 하반신을 나누는 기준

☝ 연습 요령

중심선은 몸을 좌우 절반으로 나눈 인체의 중심축을 가리킵니다.

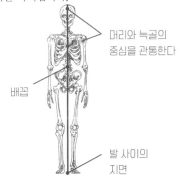

머리와 늑골의 중심을 관통한다

배꼽

발 사이의 지면

사람의 형태를 그리자

✎ Work

인체 비율을 참고해 가장 기본적인 관절만으로 사람의 정면 형태를 그립니다.

❯ 정면을 향한 사람을 그린다

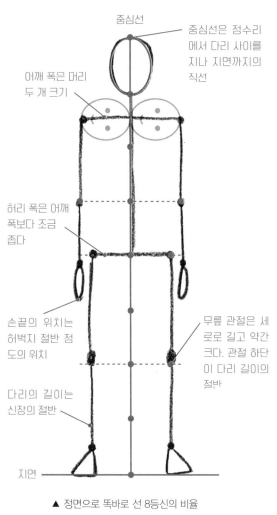

중심선

중심선은 정수리에서 다리 사이를 지나 지면까지의 직선

어깨 폭은 머리 두 개 크기

허리 폭은 어깨 폭보다 조금 좁다

손끝의 위치는 허벅지 절반 정도의 위치

무릎 관절은 세로로 길고 약간 크다. 관절 하단이 다리 길이의 절반

다리의 길이는 신장의 절반

지면

▲ 정면으로 똑바로 선 8등신의 비율

1 중심선을 그리고, 4등분한 위치에 점을 그린 다음, 정수리와 가슴 중앙이 턱끝이 되도록 정면 얼굴을 그립니다.

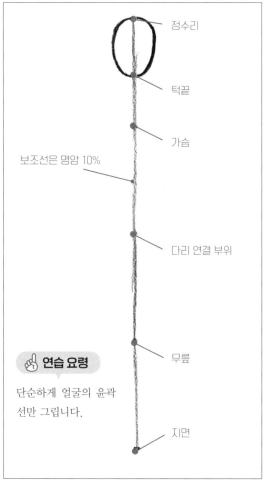

정수리

턱끝

가슴

보조선은 명암 10%

다리 연결 부위

☝ **연습 요령**

단순하게 얼굴의 윤곽선만 그립니다.

무릎

지면

2 어깨와 다리를 그립니다. 어깨와 다리 연결 부위의 관절을 검은 원으로 그립니다. 다리 연결 부위에서 아래쪽으로 다리를 그리고, 무릎 관절은 세로로 긴 타원으로 그립니다.

완성 어깨 관절에서 아래로 팔을 그리고, 팔 꿈치 관절을 검은 원으로 그립니다. 목 과 척추의 선(턱끝에서 허리까지)을 덧 그리면 완성입니다.

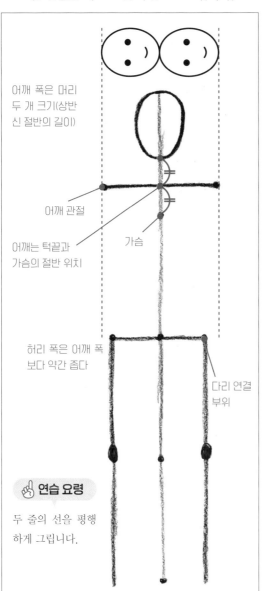

어깨 폭은 머리 두 개 크기(상반 신 절반의 길이)

어깨 관절

어깨는 턱끝과 가슴의 절반 위치

가슴

허리 폭은 어깨 폭 보다 약간 좁다

다리 연결 부위

👆 **연습 요령**

두 줄의 선을 평행 하게 그립니다.

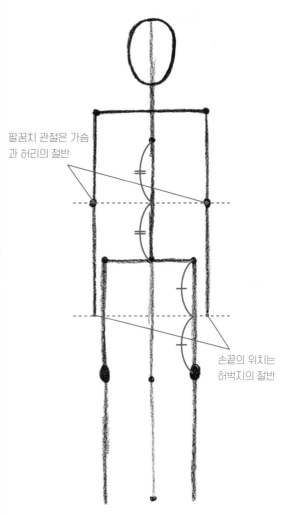

팔꿈치 관절은 가슴 과 허리의 절반

손끝의 위치는 허벅지의 절반

제 **3** 장

인체를 그리자

● 손과 발을 그린다

1 손목과 발목 관절에 검은 원을 그립니다.

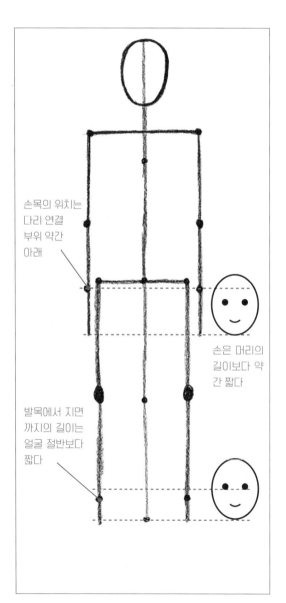

손목의 위치는 다리 연결 부위 약간 아래

손은 머리의 길이보다 약간 짧다

발목에서 지면까지의 길이는 얼굴 절반보다 짧다

👆 **연습 요령**

손발의 크기를 얼굴 크기와 비교해 보세요.

▲ 손목에서 중지 끝까지는 턱끝에서 이마까지의 길이와 거의 같습니다.

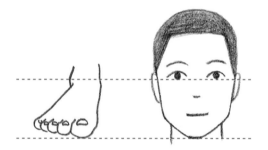

▲ 발목에서 발끝까지는 얼굴 세로 길이의 절반보다 짧습니다.

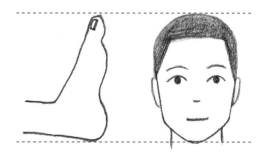

▲ 뒤꿈치에서 발끝까지는 얼굴 세로 길이와 거의 같습니다.

2 정면에서 본 발을 단순한 직삼각형으로 그립니다.

완성 옆에서 본 손의 형태를 세로로 긴 단순한 원으로 그립니다. 보조선을 지우고 선을 다듬으면 완성입니다.

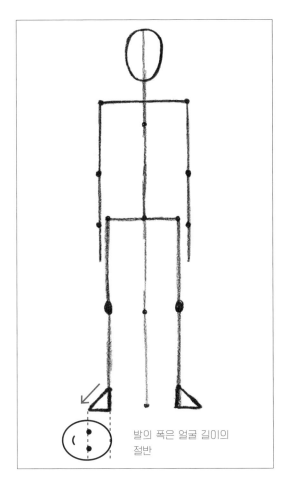

발의 폭은 얼굴 길이의 절반

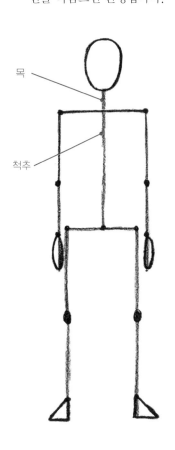

목

척추

 연습 요령

손과 발은 간단한 형태로 대입해 보세요.

새끼발가락 쪽으로 긴 직각삼각형

뒤꿈치가 발목보다 약간 뒤에 있다

벙어리장갑

▲ 앞에서 본 발 ▲ 옆에서 본 발 ▲ 펼친 손 ▲ 옆에서 본 손

사람의 움직임을 표현하자

움직임이 있는 자세의 중심선과 골격 잡는 법을 살펴보겠습니다.

◉ 중심선을 S자로 나타낸다

체중이 한쪽 다리에 쏠리고, 반대쪽 다리의 무릎이 살짝 구부러져 중심선이 S선이 되는 자세를 '콘트라포스토'라고 부릅니다. 밀로의 비너스처럼 고대의 미술에도 육체의 아름다움과 약동감을 표현하는 데 쓰였습니다. 중심선을 S자 곡선으로 사용하면 움직임 있는 자세를 표현할 수 있습니다.

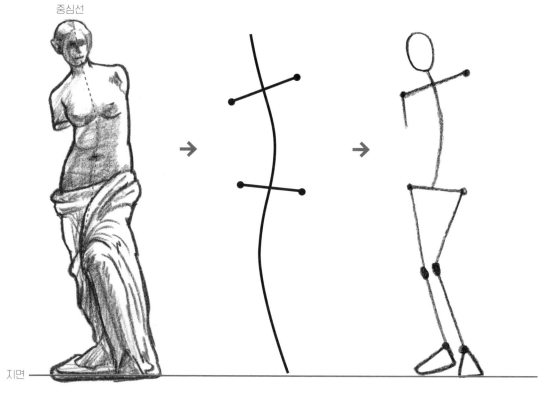

▲ 중심선은 정수리에서 배꼽, 체중이 실린 다리를 지나 지면까지 이어집니다.

▲ 중심선이 S자 곡선이므로 어깨와 허리의 기울기가 좌우 대비칭

▲ 중심선과 골격을 잡으면 자세의 움직임을 표현할 수 있습니다.

⊙ 좌우 균형을 무너뜨린다

곧게 선 자세처럼 움직임이 없는 자세의 대부분은 좌우대칭입니다. 좌우가 비대칭이 되도록 중심, 어깨와 허리의 기울기 밸런스를 무너뜨리면 움직임이 있는 자세를 표현할 수 있습니다.

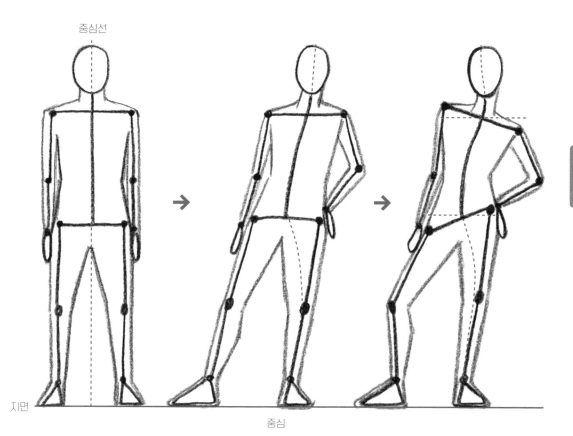

중심선

지면

중심

▲ 곧게 선 자세처럼 두 다리로 체중을 지탱하면 중심선은 다리 사이를 지나 지면까지 이어집니다.

▲ 한쪽으로 지탱하는 자세. 중심선은 중심이 쏠린 방향으로 호를 그립니다.

▲ 어깨와 허리의 기울기가 좌우 비대칭인 자세. 밸런스를 유지하기 위해 허리를 낮춘 쪽 다리가 자연스럽게 구부러집니다.

 연습 요령　　실제로 자세를 잡아보고, 인체의 움직임을 확인하세요.

04

✏️ Work

움직임이 있는 자세를 그리자

S자 중심선을 이용하여 밀로의 비너스 자세를 그려보세요.

◉ S자 중심선을 그린다

팔이 없는 상태인 비너스의 움직임을 그려보겠습니다.

머리 부분이 왼쪽으로 기울어진다

어깨 폭은 머리 2개 크기

오른쪽 어깨가 내려간다

오른쪽 허리가 올라간다

가슴이 오른쪽으로 휘어진다

하반신의 중심선은 체중이 쏠린 다리를 지난다

오른쪽 무릎

왼쪽 무릎은 안쪽으로 구부러진다

지면

※ 오른쪽 어깨, 왼쪽 무릎 등 인체 부위 좌우 표기는 그리는 대상에서 본 좌우를 기준으로 표시한 것입니다.

1 80페이지 처럼 중심선을 그리고 정수리와 무릎의 점을 왼쪽으로, 가슴의 점을 오른쪽으로 이동합니다.

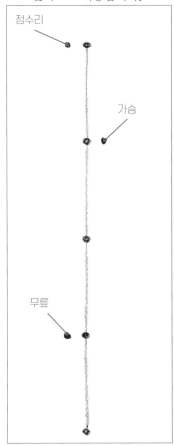

정수리

가슴

무릎

완성

1에서 위치를 조절한 3개의 점과 다리 연결 부위, 지면의 점을 곡선으로 이어서 S자를 그립니다.

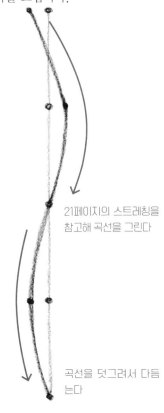

21페이지의 스트레칭을 참고해 곡선을 그린다

곡선을 덧그려서 다듬는다

◎ 골격을 그린다

1 정수리와 가슴 절반의 위치가 턱끝이 되도록 정면 얼굴을 기울입니다.

2 어깨와 허리는 중심선에 직각이 되게 그립니다. 어깨와 다리 연결 부위는 검은 점으로 그립니다.

✌️ **연습 요령**

그리고 싶은 선이 수평이 되도록 종이를 돌려가면서 그리세요.

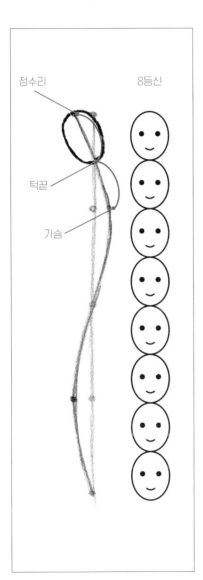

정수리

8등신

턱끝

가슴

어깨 폭은 머리 2개 크기

허리 폭은 어깨 폭보다 조금 좁다

▲ 얼굴과 어깨를 그릴 때

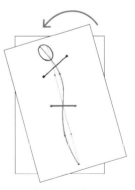

▲ 허리를 그릴 때

제 3 장

인체를 그리자

3 오른쪽 다리 연결 부위의 관절과 중심선 하단을 이어서 다리를 그리고, 오른쪽 무릎 관절을 세로로 긴 검은 원으로 그립니다.

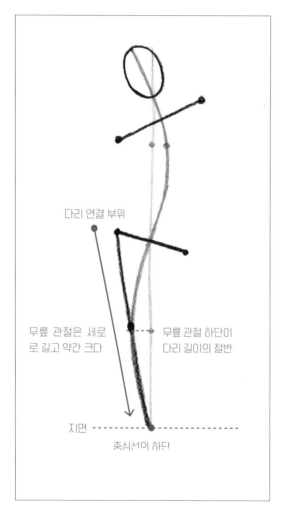

다리 연결 부위

무릎 관절은 세로로 길고 약간 크다

무릎 관절 하단이 다리 길이의 절반

지면

중심선이 하단

4 무릎을 구부린 왼쪽 다리는 ①다리 연결 부위에서 지면까지 내린 위치에 뒤꿈치의 점을 그립니다. ②그 절반의 높이에 세로로 긴 원으로 무릎 관절을 그립니다.

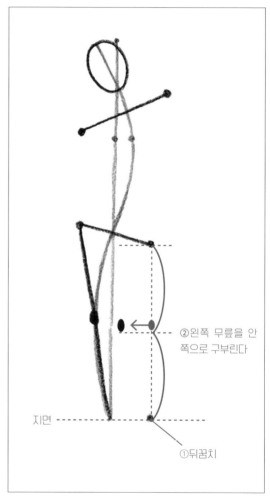

②왼쪽 무릎을 안쪽으로 구부린다

지면

①뒤꿈치

✋ **연습 요령**

한쪽에 중심이 쏠린 중심선은 체중이 실린 다리를 지납니다.

✋ **연습 요령**

뒤꿈치 위치를 바꾸지 않고 한쪽 허리를 아래로 기울이면 자연스럽게 무릎이 구부러집니다.

완성	다리를 그리고 목과 척추의 선을 덧그리 면 완성입니다.

⊙ 다리를 그린다

1 발복 관절을 검은 원으로 그립니다.

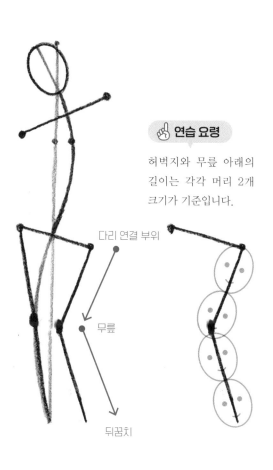

연습 요령

허벅지와 무릎 아래의 길이는 각각 머리 2개 크기가 기준입니다.

다리 연결 부위

무릎

뒤꿈치

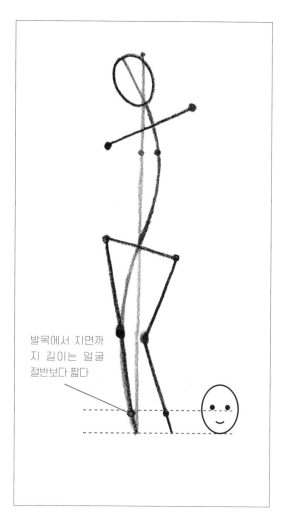

발목에서 지면까 지 길이는 얼굴 절반보다 짧다

제 3 장

인체를 그리자

2 단순한 삼각형으로 오른발은 옆면, 왼발은 정면 형태로 그립니다.

완성 보조선을 지우고 선을 다듬으면 완성입니다.

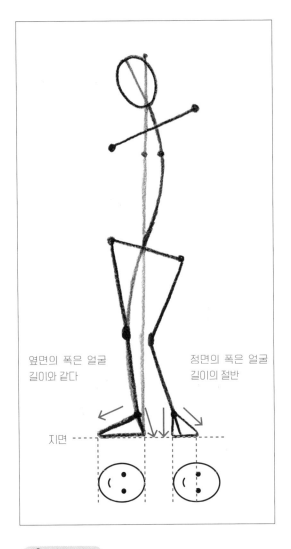

옆면의 폭은 얼굴
길이와 같다

정면의 폭은 얼굴
길이의 절반

지면

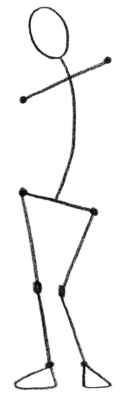

👆 **연습 요령**

정면 발의 폭은 옆면 발의 절반 크기입니다.

👆 **연습 요령**

현존하는 밀로의 비너스는 손상된 부분이 많고, 두 팔의 자세는 다양한 설이 있습니다.

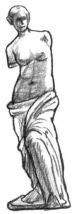

 그려보자 자유로운 발상으로 팔의 자세를 그려보세요.

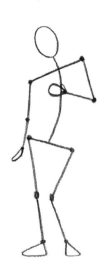 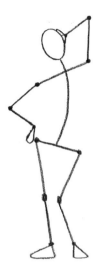 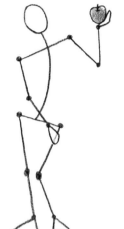 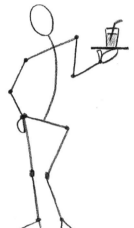

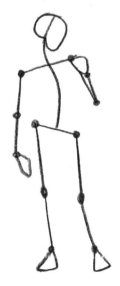 **그려보자** 다양한 자세를 그려보세요.

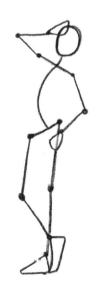 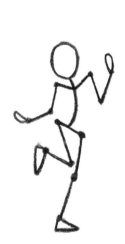 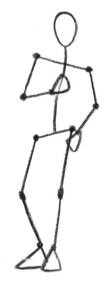

▲ 다비드상(미켈란젤로)의
골격

▲ S자 곡선을 강조하면
여성적

▲ 어린아이는 어른보다 등
신이 낮습니다 .

▲ S자 곡선이 완만하면
남성적

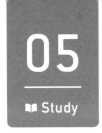
인체의 형태를 잡아보자

인체의 형태를 더 현실에 가깝게 표현하는 방법을 설명합니다.

◉ 인체의 형태를 간단하게 잡을 수 있다

인체의 형태는 그리기 어려워 보이지만, 남성이든 여성이든 몸통에 팔, 다리, 목, 머리가 붙어 있는 구조는 같습니다. 각 부위를 단순한 형태로 바꿔보면 인체를 쉽게 표현할 수 있습니다.

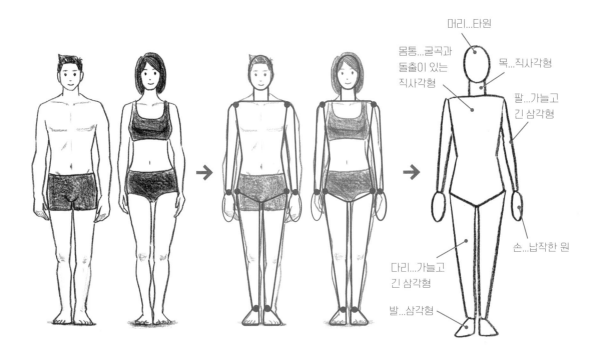

머리...타원
몸통...굴곡과 돌출이 있는 직사각형
목...직사각형
팔...가늘고 긴 삼각형
손...납작한 원
다리...가늘고 긴 삼각형
발...삼각형

▲ 윤곽선을 따라가는 식으로 그리면, 체형의 차이와 미묘한 굴곡에 정신이 팔린 나머지 형태를 놓치고 맙니다.

▲ 몸통에 팔, 다리, 목이 붙어 있고, 그 끝에 각각 손, 발, 머리가 붙어 있는 것을 알 수 있습니다.

▲ 몸통은 굴곡이 있는 직사각형, 팔과 다리는 가늘고 긴 역삼각형, 손은 원, 발은 삼각형으로 표현할 수 있습니다.

◉ 몸통은 가슴, 배, 허리로 구성되어 있다

몸통의 형태는 어깨에서 허리 사이에 늑골이 있는 부분을 '가슴', 배에서 가랑이 사이에 골반이 있는 부분을 '허리'라고 부릅니다. 배는 늑골과 골반 사이의 허리 부분을 가리키며, 인체를 구부리면 전후좌우로 배가 수축/이완합니다.

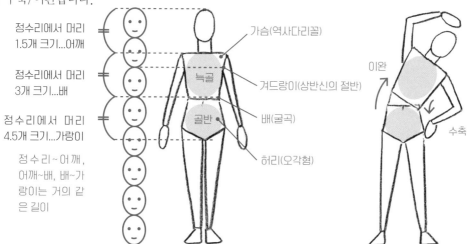

정수리에서 머리 1.5개 크기...어깨

정수리에서 머리 3개 크기...배

정수리에서 머리 4.5개 크기...가랑이

정수리~어깨, 어깨~배, 배~가랑이는 거의 같은 길이

늑골

골반

가슴(역사다리꼴)

겨드랑이(상반신의 절반)

배(굴곡)

허리(오각형)

이완

수축

◉ 관절을 잇는다

팔과 다리에서 팔꿈치와 무릎, 손목과 발목 같은 관절은 구부러집니다. 관절의 형태를 원으로 잡고, 관절 사이를 선으로 이으면 비율이나 균형이 틀어지는 것을 막을 수 있습니다.

팔꿈치는 손 크기의 절반

손목은 팔꿈치 관절보다 작다

무릎은 세로로 길고, 손 크기와 거의 같다

발목은 무릎 관절보다 작다

관절의 양쪽을 이으면 팔과 다리의 형태를 그리기 쉽다

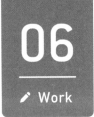

06

✏ Work

정면의 인체를 그리자

골격 위에 인체의 윤곽을 올리는 식으로 인체를 그립니다.

❯ 몸통을 그린다

1 80~83페이지의 보조선을 참고해 골격을 그리고, 상반신을 4등분하는 위치에 점을 그립니다.

2 배의 점을 지나는 가로선을 그립니다. 허리 폭보다 약간 짧은 선으로 그립니다.

3 어깨 양쪽 끝과 배 양쪽 끝 중심선을 이어서 가슴의 형태를 역사다리꼴로 그립니다.

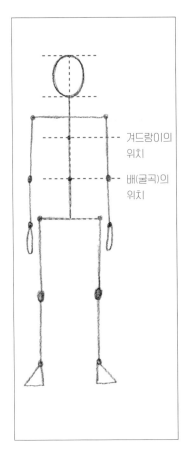

겨드랑이의 위치

배(굴곡)의 위치

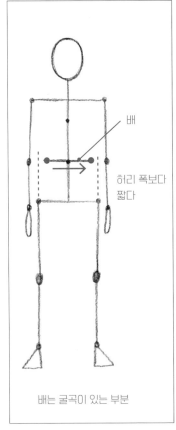

배

허리 폭보다 짧다

배는 굴곡이 있는 부분

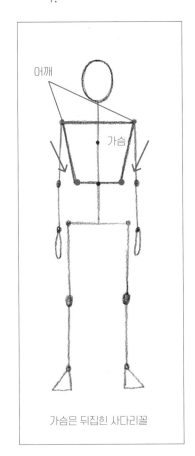

어깨

가슴

가슴은 뒤집힌 사다리꼴

4 어깨에서 허리까시와 같은 길이가 되게 허리 아래의 중심선을 더 늘려서 가랑이의 위치를 잡습니다.

완성

가랑이의 점과 다리 연결 부위의 관절 양쪽 가장자리를 배와 연결합니다. 몸통의 형태를 다듬으면 완성입니다.

❷ 목과 어깨를 그린다

1 목을 그립니다. 연습 요령을 참고해 얼굴에서 아래로 선을 긋습니다.

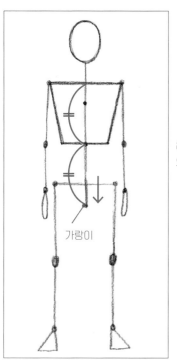

가랑이

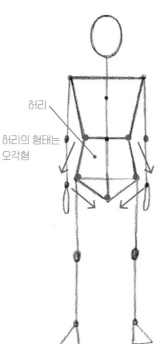

허리

허리의 형태는 오각형

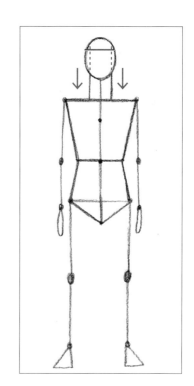

제 3 장

인체를 그리자

🖉 그려보자

배에 있는 굴곡의 강약으로 성인 여성과 여자 아이를 구분할 수 있습니다.

▲ 굴곡이 강합니다.　▲ 굴곡이 적습니다.

👆 연습 요령

정면 목의 두께는 얼굴 가로 폭의 1/6 위치가 기준입니다.

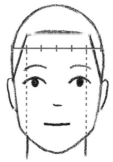

완성 목의 중심에서 어깨 관절의 양쪽 끝까지 비스듬히 선을 긋습니다. 목에서 어깨, 몸통으로 선을 이어서 정리하면 완성입니다.

➲ 팔과 다리를 그린다

1 (팔) 팔꿈치 관절에 한층 큰 원을 그리고, 손목 관절 팔꿈치보다 약간 작은 원을 그립니다.

목의 중심에서 어깨까지 비스듬히 선을 긋는다

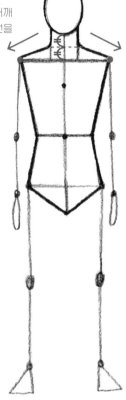

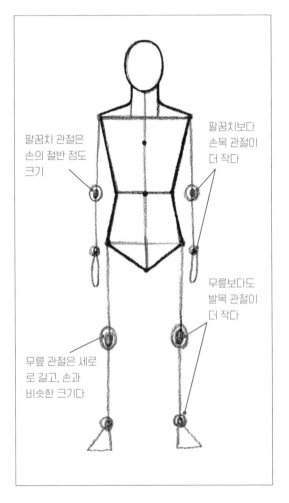

팔꿈치보다 손목 관절이 더 작다

팔꿈치 관절은 손의 절반 정도 크기

무릎보다도 발목 관절이 더 작다

무릎 관절은 세로로 길고, 손과 비슷한 크기다

✏️ **그려보자**

곡선으로 모서리를 둥그스름하게 다듬으면 여성스러운 체형이 됩니다.

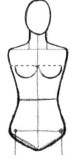

가슴의 형태는 겨드랑이의 위치에서 아래로 호를 그린다

(다리) 무릎 관절은 한층 큰 원을 그리고, 발목 관절은 무릎보다 약간 작은 원을 그립니다.

2 (팔) 위팔을 그립니다. 어깨 가장자리와 팔꿈치의 원 바깥쪽을 잇고, 겨드랑이와 팔꿈치 원의 안쪽을 잇습니다.

3 (팔) 앞팔을 그립니다. 팔꿈치의 원 가장자리와 손목의 원 가장자리를 잇습니다.

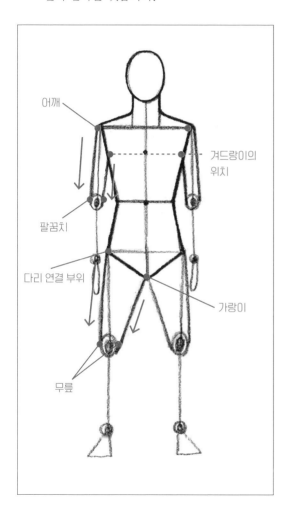

어깨

겨드랑이의 위치

팔꿈치

다리 연결 부위

가랑이

무릎

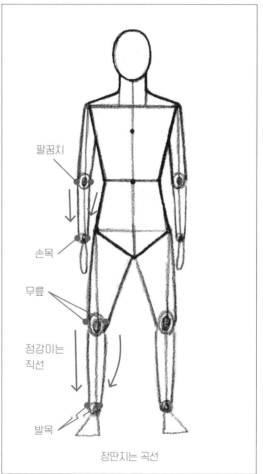

팔꿈치

손목

무릎

정강이는 직선

발목

장딴지는 곡선

(다리) 허벅지를 그립니다. 허리 가장자리와 무릎 원의 바깥쪽을 잇고, 가랑이와 무릎 원의 안쪽을 잇습니다.

(다리) 정강이와 장딴지를 그립니다. (정강이) 무릎 바깥쪽과 발목 바깥쪽을 직선으로 잇습니다. (장딴지) 무릎 안쪽과 발목 안쪽을 곡선으로 잇습니다.

완성

손목 가장자리에서 손의 형태를 감쌉니다. 마찬가지로 발목 가장자리에서 발의 형태를 감쌉니다. 전체의 윤곽선을 이어서 다듬으면 완성입니다.

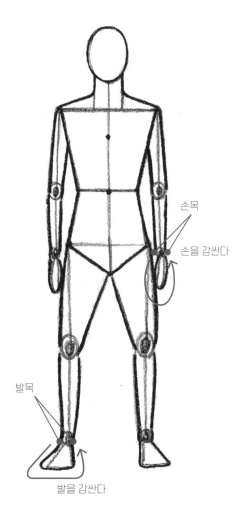

손목

손을 감싼다

발목

발을 감싼다

✏️ 그려보자 다양한 자세를 그려보세요.

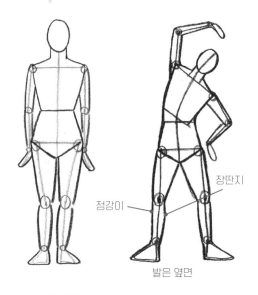

정강이

장딴지

발은 옆면

✏️ 그려보자 84페이지의 비너스 자세를 그려보세요.

평행

평행

곡선으로 다듬으면 여성적

07

Study

복장의 특징을 잡아보자

형태와 촉감을 이해하면 복장의 특징을 표현할 수 있습니다.

단순한 형태로 변환할 수 있다

복장을 원, 삼각형, 사각형 같은 단순한 형태로 변환해 보세요.

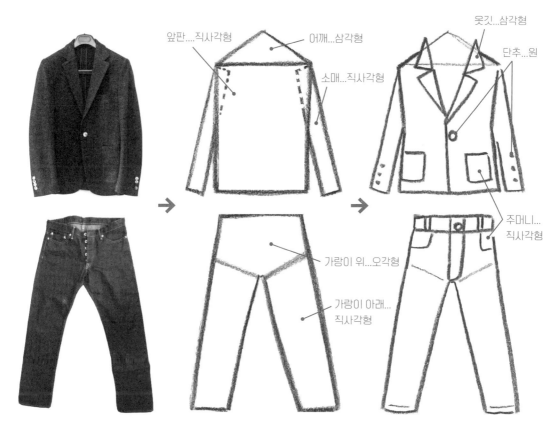

앞판...직사각형
어깨...삼각형
소매...직사각형
옷깃...삼각형
단추...원
가랑이 위...오각형
가랑이 아래...
직사각형
주머니...
직사각형

제
3
장

인체를 그리자

▲ 옷의 복잡한 형태와 재질, 주름 등 많은 정보가 동시에 눈으로 들어오므로, 어디부터 그려야 좋을지 알 수 없습니다.

▲ 우선 단순한 형태로 변환해 보세요. 특히 상의는 어깨, 앞판, 소매로 구분해 보세요.

▲ 복잡해 보이는 옷깃과 주머니, 단추도 단순한 형태로 변환할 수 있습니다.

◉ 선으로 소리와 촉감을 표현한다

'부들부들', '꾸깃꾸깃' 같은 의성어/의태어를 선으로 표현하면 그림에 질감을 더할 수 있습니다.

플레어스커트

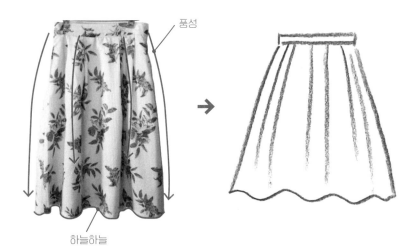

풍성

하늘하늘

 연습 요령

소리와 감촉을 말로 표현하는 것이 의성어/의태어입니다. '빳빳한 와이셔츠', '부드러운 스웨터'처럼 의성어/의태어를 사용해 일상적인 의상을 표현해 보세요.

✎ 그려보자　　옷의 기본 형태에 소리와 촉감, 단추와 장식 등을 더해 다양한 옷을 그려보세요.

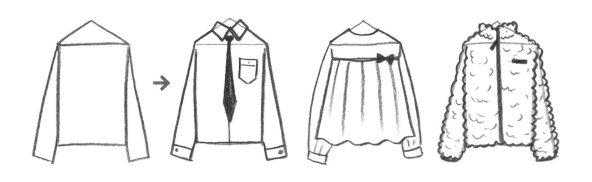

기본 형태　　　▲ 빳빳한 와이셔츠와 넥타이　　▲ 하늘하늘한 블라우스　　▲ 부들부들한 후리스

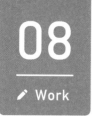

08

✏️ Work

옷을 입은 사람을 그리자

인체의 형태 위에 덧씌우듯이 옷을 그립니다.

● 티셔츠, 바지, 신발을 입혀보자

1 94~98페이지를 참고해 인체의 형태를 그립니다.

2 (티셔츠) 어깨의 비스듬한 선을 덧그립니다.

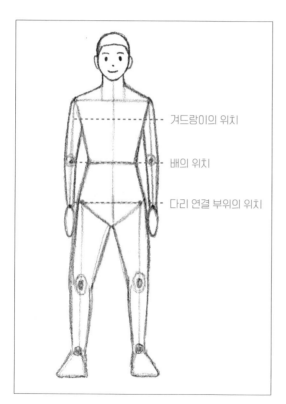

겨드랑이의 위치

배의 위치

다리 연결 부위의 위치

✏️ 그려보자

정면 얼굴을 그려보세요.

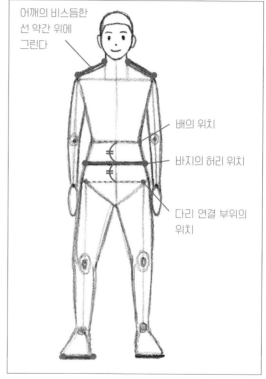

어깨의 비스듬한 선 약간 위에 그린다

배의 위치

바지의 허리 위치

다리 연결 부위의 위치

(바지) 배와 다리 연결 부위 중간에 바지의 허리 부분을 가로선으로 그립니다.

(신발) 발바닥의 가로선을 덧그립니다.

3 목과 어깨의 경계를 곡선으로 이어, 옷깃 부분을 그립니다.

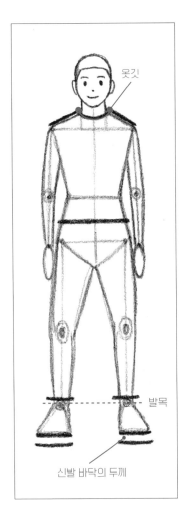

옷깃

신발 바닥의 두께

4 어깨와 겨드랑이에서 어깨와 팔꿈치 사이까지 비스듬히 아래로 향하는 직선으로 소매를 그립니다.

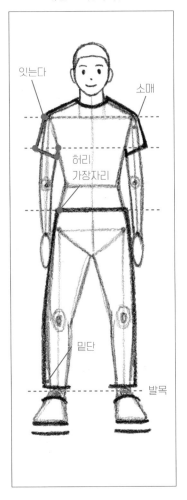

잇는다

소매

허리 가장자리

밑단

발목

여성의 인체 위에 옷의 형태를 그려보세요.

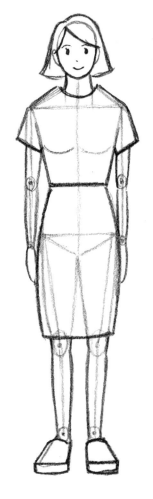

발목

(바지) 발목의 약간 위에 밑단 부분을 그립니다.

(신발) **2**에서 그은 선 아래에 신발바닥의 두께 부분을 그립니다.

(바지) 허리 가장자리에서 밑단까지 선으로 잇습니다.

(신발) 발목의 약간 아래에 호를 그리고, 신발 입구 부분을 그립니다.

▲ 무릎길이로 허리 위치가 높고 타이트한 스커트

 완성 겨드랑이에서 허리 부근까지 선을 긋고 앞판의 형태를 그립니다.

✏ 그려보자 세세한 정보를 더해 옷을 디자인해 보세요.

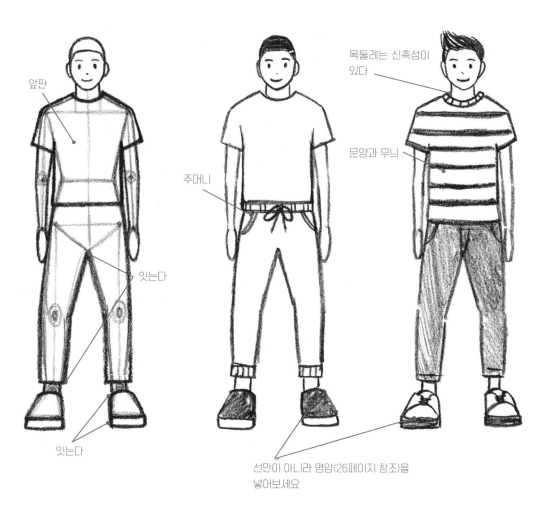

앞판

잇는다

잇는다

주머니

목둘레는 신축성이 있다

문양과 무늬

선만이 아니라 명암(26페이지 참조)을 넣어보세요

(바지) 가랑이 부분에서 안쪽 밑 빈까시 신으도 잇습니다.

(신발) 입구 부분의 가장자리에서 신발 바닥까지 선으로 잇습니다.

▲ 허리를 끈으로 묶는 트레이닝복 비지

▲ 티셔츠 하단을 밖으로 꺼낸 스디일

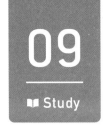

09
📖 Study

옆면 인체의 특징을 잡아보자

옆면 인체의 형태를 그리는 포인트를 알아두세요.

◎ 상반신의 중심선이 '< 모양'이 된다

척추는 정면에서 보면 직선이지만, 옆에서 보면 S자형으로 구부러집니다. 늑골은 척추 쪽으로, 골반은 배쪽으로 기울어져 있는 탓에 인체 옆면을 지나는 중심선은 '< 모양'이 됩니다. 상반신의 중심선을 잡으면 옆면 인체의 형태를 그릴 수 있습니다. 또한 < 모양의 각도를 키우면 여성스러운 체형을 표현할 수 있습니다.

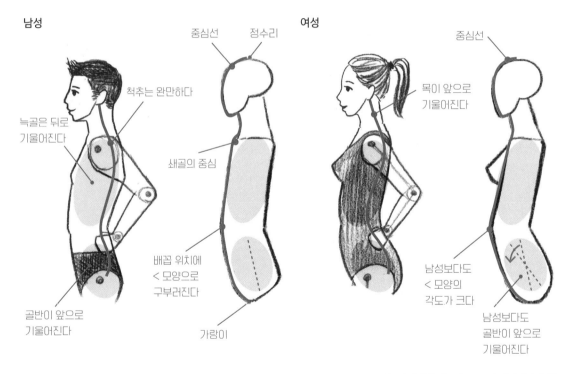

▲ 왼쪽 측면에서 본 사람의 중심선은 배꼽 위치에서 < 모양으로 구부러집니다.

▲ 골반이 앞으로 기운 탓에 척추의 S자 굴곡이 커집니다. 척추의 굴곡이 강해지고 목도 약간 앞으로 기울어집니다.

● 몸통의 형태를 단순한 도형으로 잡을 수 있다

옆면의 몸통도 가슴, 배, 허리를 단순한 도형으로 변환하면 그리기 쉽습니다. 가슴은 사각형, 허리는 가랑이와 엉덩이를 곡선으로 이은 사각형으로 변환해 보세요. 척추를 곧게 세운 자세에서는 몸통의 형태가 < 모양이 됩니다.

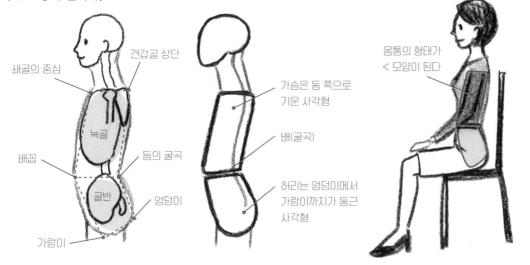

● 척추의 움직임에 따라 배의 형태가 달라진다

배는 늑골과 골반 사이를 가리킵니다. 척추를 구부리면 배꼽 쪽과 등 쪽의 형태가 달라집니다.

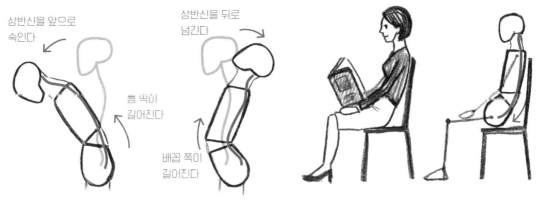

▲ 앞으로 구부리면 척추가 둥그스름해지고 등 쪽이 길어집니다.

▲ 뒤로 구부리면 등이 젖혀져 배꼽 쪽이 길어집니다.

▲ 등받이에 기대고 앉으면 척추가 둥그스름해지고 등이 길어집니다.

10
✏ Work

옆면 인체를 그리자

상반신의 중심선이 '< 모양'이 되도록 여성의 옆면 인체를 그립니다.

◉ 상반신을 그린다

우선 옆면 얼굴을 그리고, 쇄골의 중심, 배꼽, 가랑이를 이어서 인체의 앞면을 지나는 '< 모양'의 중심선을 그립니다.

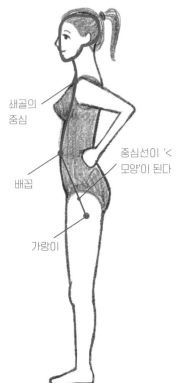

쇄골의 중심

배꼽

중심선이 '< 모양'이 된다

가랑이

▲ 팔꿈치를 뒤로 당기고 손을 허리에 올린 자세를 그립니다.

1 상반신의 보조선을 4등분한 위치에 점을 그립니다. 위에서 두 번째, 세 번째 점의 중간에 어깨 관절의 점을 그립니다.

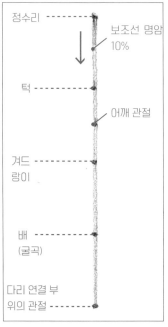

정수리

보조선 명암 10%

턱

어깨 관절

겨드랑이

배 (굴곡)

다리 연결 부위의 관절

👆 **연습 요령**

하반신을 그릴 여백(세로선과 같은 길이)을 비우고 그려보세요.

2 정수리와 턱의 점을 기준으로 66~67페이지를 참고해 옆면 얼굴의 모양을 그립니다.

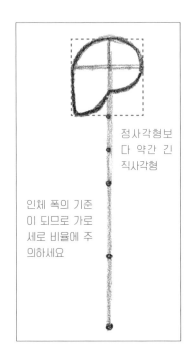

정사각형보다 약간 긴 직사각형

인체 폭의 기준이 되므로 가로세로 비율에 주의하세요

👆 **연습 요령**

눈코입 등의 작은 부분은 전신의 균형을 잡은 뒤에 마지막에 그리면 좋습니다.

3 그림처럼 목의 연결 부위와 쇄골의 중심점을 그립니다.

4 이마의 중심과 배를 기준으로 배꼽을 그리고, **1**에서 그린 선의 아래쪽에 가랑이의 점을 그립니다.

완성 **3**과 **4**에서 그린 점을 직선으로 이으면, 인체 앞면을 지나는 중심선은 완성입니다.

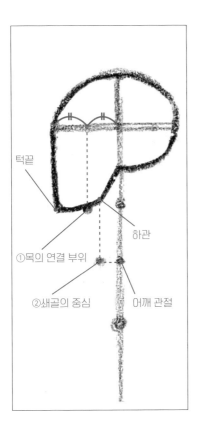

턱끝
①목의 연결 부위
②쇄골의 중심
하관
어깨 관절

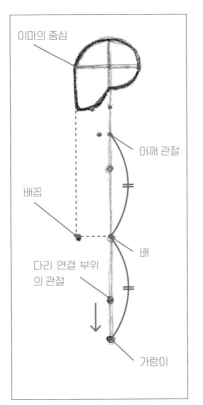

이마의 중심
어깨 관절
배꼽
다리 연결 부위의 관절
배
가랑이

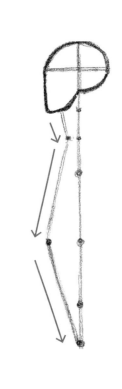

연습 요령

쇄골 중심은 좌우 어깨 관절의 중간에 있습니다

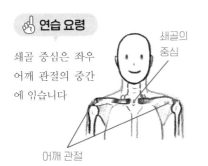

쇄골의 중심
어깨 관절

연습 요령

어깨 관절~배와 배~가랑이의 길이는 거의 같습니다(93페이지 참조).

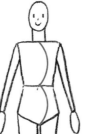

연습 요령

끝으로 전체의 윤곽을 다듬을 예정이므로, 일단 보조선(명암 10%)을 그려두세요.

⦿ 목, 가슴, 허리의 형태를 그린다

각 부위를 단순한 형태로 변환해 보세요.

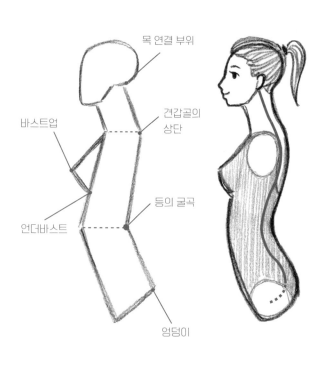

▲ 목과 허리는 사각형, 가슴은 사각형과 삼각형을 조합해서 표현합니다.

▲ 등은 척추의 S자를 의식하고 곡선으로 이어줍니다.

1 목을 그립니다. 아래의 그림을 참고해 목 연결 부위와 견갑골 상단에 점을 그립니다.

✏ 그려보자

견갑골은 삼각형입니다. 상단은 어깨 관절의 위치를 기준으로 그립니다.

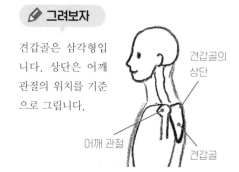

2 목의 연결 부위와 배 위치를 기준으로 등의 굴곡을 그립니다.

3 다리 연결 부위와 후두부를 기준으로 엉덩이의 점을 그립니다.

4 1, 2, 3에서 그린 점과 가랑이의 점을 직선으로 잇습니다.

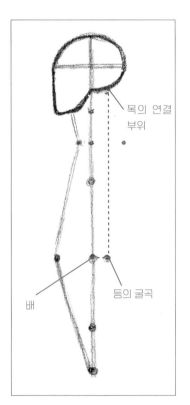

목의 연결 부위

등의 굴곡

배

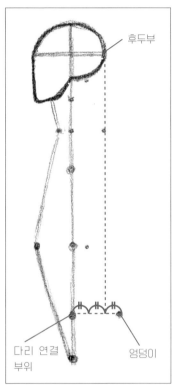

후두부

다리 연결 부위

엉덩이

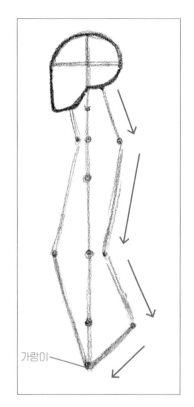

가랑이

✏️ **그려보자**

남성을 그려보세요.

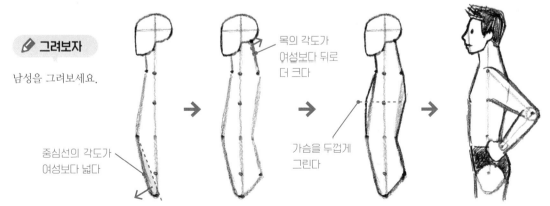

중심선의 각도가 여성보다 넓다

목의 각도가 여성보다 뒤로 더 크다

가슴을 두껍게 그린다

5 겨드랑이를 기준으로 바스
트업의 점을 그리고, 겨드
랑이와 배 사이의 1/3 정도
위치에 언더바스트의 점을
그립니다.

6 쇄골 중심의 점과 **5**에서 그
린 점을 직선으로 잇습니다.

완성 연습 요령을 참고
해 윤곽선을 곡선
으로 잇고 다듬어
서 완성합니다.

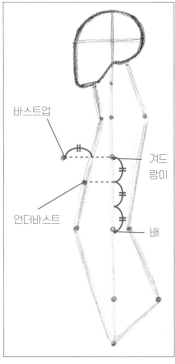

바스트업

겨드
랑이

언더바스트

배

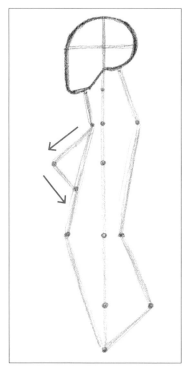

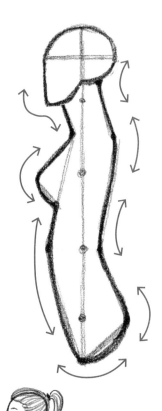

연습 요령

돌출되는 부분의 점 위에
호를 그리면서 전체의 윤
곽선을 다듬습니다.

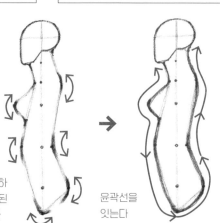

점 위에서 2~3회 왕복하
면서 호를 그리면 돌출된
부분이 둥그스름해진다

윤곽선을
잇는다

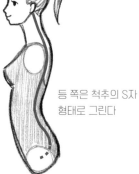

등 쪽은 척추의 S자
형태로 그린다

110

◉ 팔과 다리를 그린다

1 (팔) 등의 굴곡에 손목의 점을 그리고, 위팔과 앞팔이 같은 길이가 되도록 팔꿈치를 그립니다. 관절을 이어서 팔뼈를 그립니다.

2 (팔) 단순한 원으로 꼭 쥔 주먹과 손목을 그립니다.

3 (팔) 96페이지를 참고해 팔꿈치와 손목에 원을 그립니다.

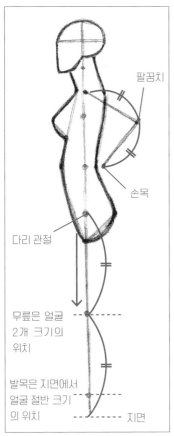

팔꿈치

손목

다리 관절

무릎은 얼굴 2개 크기의 위치

발목은 지면에서 얼굴 절반 크기의 위치

지면

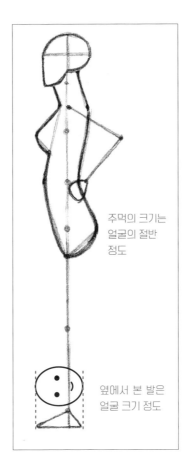

주먹의 크기는 얼굴의 절반 정도

옆에서 본 발은 얼굴 크기 정도

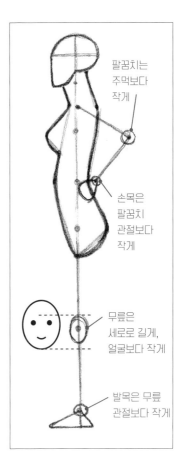

팔꿈치는 주먹보다 작게

손목은 팔꿈치 관절보다 작게

무릎은 세로로 길게, 얼굴보다 작게

발목은 무릎 관절보다 작게

제 **3** 장

인체를 그리자

1 (다리) 다리 관절에서 아래쪽으로 상반신과 같은 길이의 세로선을 그리고, 무릎과 발목 관절에 점을 그립니다.

2 (다리) 옆면 빌의 힝대를 그립니다.

3 (다리) 무릎과 발목에 원은 그립니다.

4 (팔) ①어깨 관절의 약간 위에서 팔꿈치까지, ②겨드랑이에서 팔꿈치까지를 각각 곡선으로 잇습니다.

5 (팔) 팔꿈치와 손목 관절을 이어서 앞팔의 형태를 그립니다.

완성 손목에서 끝까지, 발목에서 끝까지 이어주고, 전체의 윤곽을 다듬으면 완성입니다.

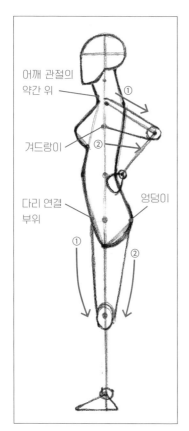

어깨 관절의 약간 위

겨드랑이

다리 연결 부위

엉덩이

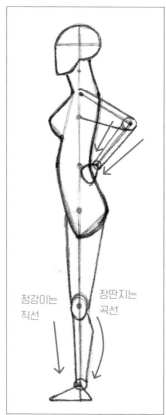

정강이는 직선

장딴지는 곡선

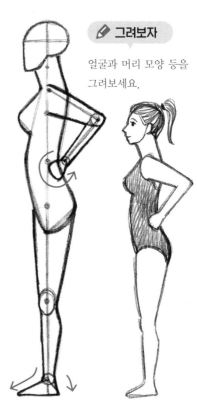

✏️ 그려보자

얼굴과 머리 모양 등을 그려보세요.

4 (다리) ①다리 연결 부위와 무릎 왼쪽 가장자리, ②엉덩이와 무릎 뒤를 곡선으로 이어서 허벅지의 형태를 그립니다.

5 (다리) 연습 요령을 참고해 무릎 아래의 형태를 그립니다.

☝️ 연습 요령

뼈에 가까운 정강이는 직선으로 그립니다. 장딴지는 윗부분에 있는 근육의 불룩한 형태를 의식하고 그리면 좋습니다.

정강이는 직선

장딴지의 굴곡은 중간보다 위에 있다

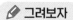 **그려보자** 복장과 머리 모양을 그려보세요.

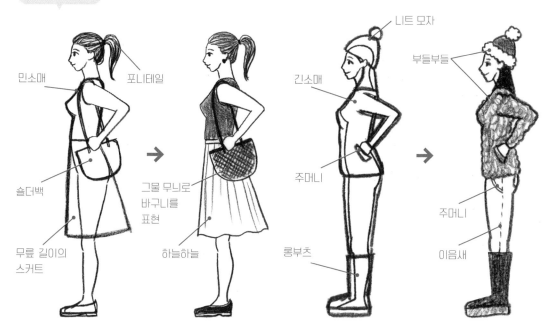

민소매

포니테일

숄더백

무릎 길이의
스커트

그물 무늬로
바구니를
표현

하늘하늘

니트 모자

긴소매

부들부들

주머니

주머니

이음새

롱부츠

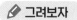 **그려보자** 팔과 다리의 각도를 바꾸고 앉은 사람을 그려보세요.

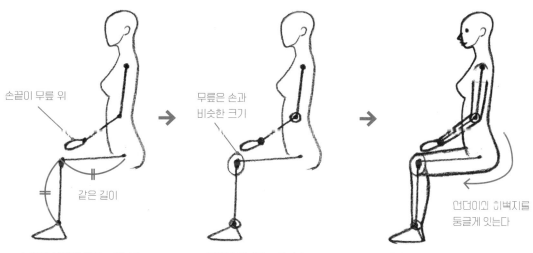

손끝이 무릎 위

같은 길이

무릎은 손과
비슷한 크기

언덕이와 히벅지를
둥글게 잇는다

▲ 팔과 다리의 뼈를 그립니다.

▲ 관절의 형태를 그립니다.

▲ 팔과 다리의 형태를 그립니다.

제 **3** 장

인체를 그리자

원피스를 입은 인체의 형태를 잡아보자

사진을 보고 원피스를 입은 사람을 그리는 포인트를 알아보겠습니다.

❷ 뼈와 관절을 파악한다

지금까지 배운 지식을 사용해 아래 사진의 골격을 잡아보세요.

신장을 파악할 수 있 도록 머리에서 뒤꿈치 까지 선을 긋습니다.

중심선의 움직임과 얼 굴의 크기를 잡습니다.

중심선 중앙에 허리가 있습니다.

관절의 위치 관계를 알 수 있습니다.

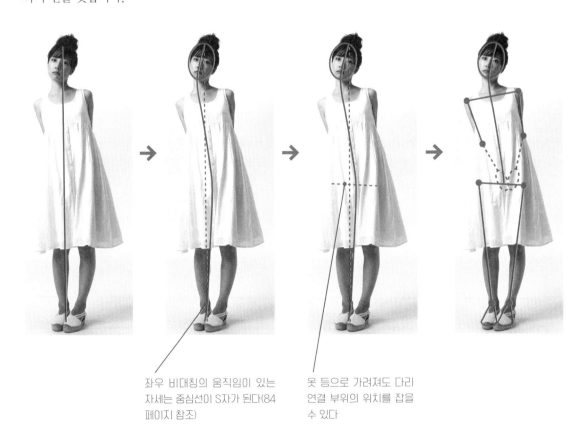

좌우 비대칭의 움직임이 있는 자세는 중심선이 S자가 된다(84 페이지 참조)

옷 등으로 가려져도 다리 연결 부위의 위치를 잡을 수 있다

114

✏ 그려보자 골격을 그려보세요(89~90페이지 참조).

1 완만한 S자의 중심선을 그리고 4등분합니다.

2 정수리와 가슴 가운데가 턱끝이 되도록 정면 얼굴을 비스듬히 그립니다.

3 중심선과 직각이 되도록 어깨와 허리를 그립니다. 어깨와 다리 관절은 검은 원으로 그립니다.

완성

팔과 다리를 그립니다. 팔꿈치와 무릎, 손목과 발목의 관절을 검은 원으로 그리고, 손과 발을 그리면 완성입니다.

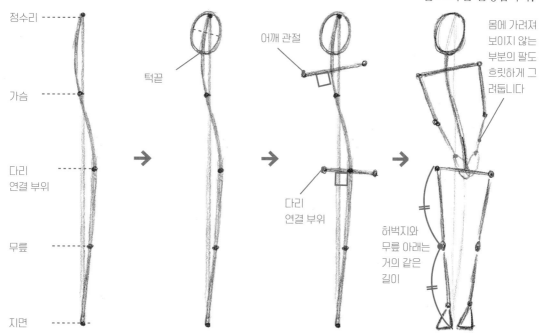

정수리

가슴

다리
연결 부위

무릎

지면

턱끝

어깨 관절

다리
연결 부위

몸에 가려져 보이지 않는 부분의 팔도 흐릿하게 그려둡니다

허벅지와 무릎 아래는 거의 같은 길이

<div style="text-align:right">제 3 장</div>

<div style="text-align:right">인체를 그리자</div>

👆 연습 요령

보조선(명암 10%)은 하나의 선이 아니라 2~3개의 선으로 두껍게 그리면 좋습니다.

◀ 하나의 선으로 그리면 균형을 잡기 어렵습니다.

◀ 2~3개의 선으로 그리는 것이 최종적으로 균형을 잡기 쉽습니다.

✏️ **그려보자** 골격의 위에 몸과 복장의 형태를 그려보세요(101~103페이지 참조).

1 몸통의 형태를 그립니다.

2 관절에 원을 그리고, 팔과 다리의 형태를 그립니다. 얼굴과 목을 그리고 윤곽선을 다듬습니다.

3 복장과 머리 모양의 형태를 그립니다.

완성

보조선을 지우고 윤곽을 정리해 명암을 넣으면 완성입니다.

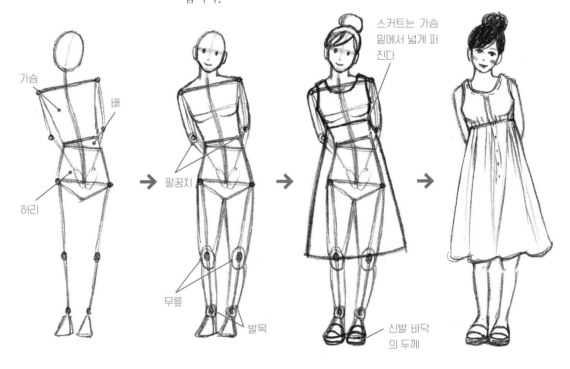

가슴

배

허리

팔꿈치

무릎

발목

스커트는 가슴 밑에서 넓게 퍼진다

신발 바닥의 두께

👆 **연습 요령**

몸을 기울이면 배의 형태가 변합니다. 배의 선은 어깨와 다리 관절의 선과 평행하게 그리세요.

어깨 관절

다리 관절

👆 **연습 요령**

스커트 밑단은 의성어/의태어의 의미를 나타내는 선으로 그립니다(100페이지 참조).

풍성

하늘하늘

 그려보자

상반신을 비튼 자세를 그려
보세요.

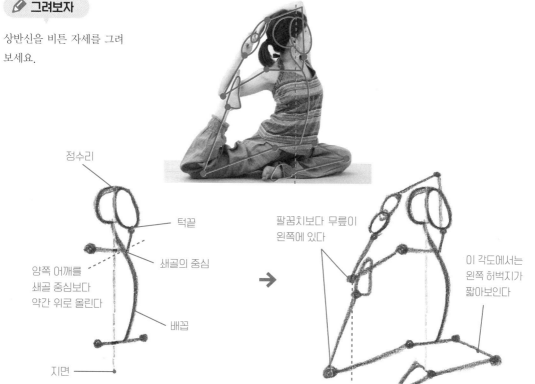

정수리

턱끝

쇄골의 중심

양쪽 어깨를
쇄골 중심보다
약간 위로 올린다

배꼽

지면

팔꿈치보다 무릎이
왼쪽에 있다

이 각도에서는
왼쪽 허벅지가
짧아보인다

▲ 머리에서 지면까지 하나의 선을 그어, 중심선,
머리, 어깨와 다리 관절을 그립니다.

▲ 팔과 다리의 골격을 그립니다.

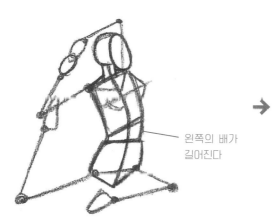

왼쪽의 배가
길어진다

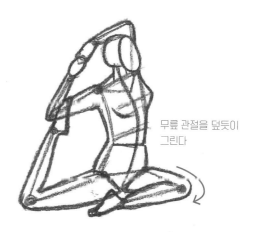

무릎 관절을 덮듯이
그린다

▲ 가슴, 배, 허리의 형태를 그립니다.

▲ 팔과 다리의 형태를 그립니다.

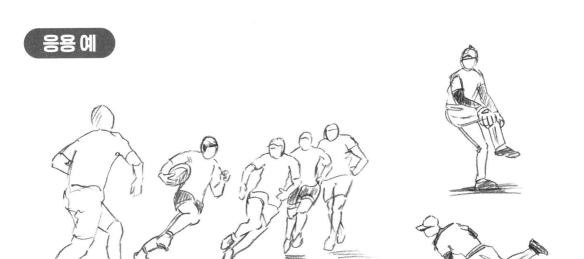

[움직임 표현]

만화나 일러스트 등에서 운동하는 사람을 그릴 때는 척추의 기울기와 관절의 움직임을 잡으면, 약동감 있는 그림을 그릴 수 있습니다.

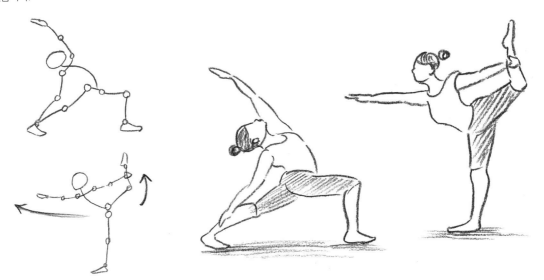

[자세의 설명]

요가나 스트레칭 등의 움직임을 확인할 때나 다른 사람에게 설명할 때도 그림을 그리면, 움직임의 이미지가 명확해집니다.

[완성 이미지 공유]

말만으로는 상품과 장식의 완성 이미지를 공유하기 어렵지만, 그림으로 그리면 빠르게 공유할 수 있습니다.
또한, 그림으로 그리면 모호했던 부분이 명확해지므로, 더 세밀한 계획을 세울 수 있습니다.

진화의 이야기

생물의 형태와 기능의 진화에는 이유가 있습니다. 우선 지구 자전의 영향으로 모든 생물이 나선 구조로 진화/성장했으므로, 식물의 줄기나 잎, 동물의 뼈와 근육, 내장도 유사한 형태입니다.

지금까지 살아남은 동물은 고대부터 변화되는 환경을 극복하고 생존하기 위해 계속 진화했습니다. 그 과정에서 세포, 뼈, 근육이 서로 치열하게 경쟁한 결과, 몸에서 머리가 튀어나왔습니다.

유인원에서 진화한 사람은 두 다리로 서서, 두 손을 사용해 행동할 수 있게 되었습니다. 그러나 직립한 몸의 균형을 잡기 쉽도록 척추가 S자로 구부러져, 허리와 어깨의 통증으로 고통받게 되었습니다. 몸을 지탱하며 이족보행을 하게 되면서 발가락을 손가락처럼 기민하게 사용하는 기능이 없어지고 짧게 퇴화했습니다.

사람은 사냥과 불을 사용하는 생활을 하면서 두 손을 사용해 물건을 옮기거나 도구를 만들 수 있도록 손가락과 뇌의 기능을 발달하였으나, 편리한 도구에 의지하는 습관이 생긴 결과, 다른 동물에 비해 운동 신경과 오감(감각) 기능은 퇴화한 것입니다.

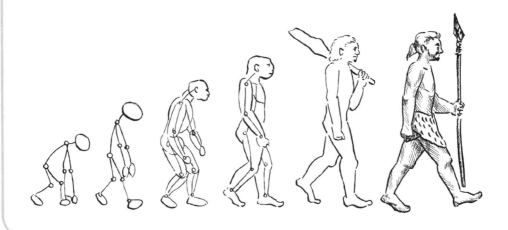

제 4 장

인물을 그리자

지금까지 배운 평면적인 인물 그리는 법을 응용해, 반측면이나 깊이가 있는 인물을 그립니다. 더 강한 약동감과 스토리가 느껴지는 인물 표현이 가능합니다.

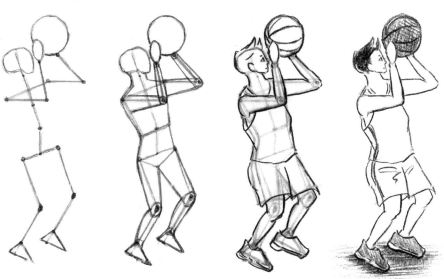

01

Study

반측면 인체의 형태를 잡아보자

정면의 인체를 응용하면 반측면의 인체를 쉽게 그릴 수 있습니다.

⊙ 깊이와 움직임이 있는 인체

반측면의 인체를 그릴 때의 포인트는 인체의 가로축을 잡는 것입니다. 가로 축이란 어깨와 다리 연결 부위, 무릎과 발목 등, 정면일 때의 지면과 수평 (가로 방향)이 되는 부분을 말합니다. 이것을 반측면으로 그리고 손발을 더 하면 약동감 넘치는 움직임을 표현할 수 있습니다.

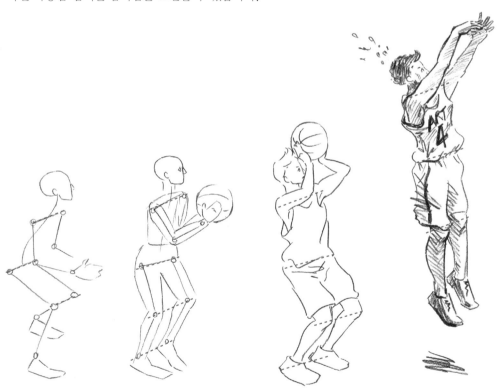

가로축의 기울기는 움직임에 따라 변한다

● 보는 각도에 따라서 선과 형태가 변한다

사물은 보는 각도에 따라서 형태가 변합니다. 어떤 변화가 일어나는지 관찰해 보세요.

주사위의 예

 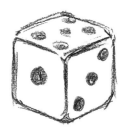

정면에서 본 주사위의 면은 가로변이 전부 수평이며, 세로변은 전부 수직인 정사각형입니다.

반측면 위에서 보면 왼쪽 그림에서는 수평이었던 가로변이 사선이 되고, 면의 형태도 마름모가 되어 깊이가 생깁니다.

● 반측면 위에서 보면 깊이가 생긴다

인체도 반측면 위에서 보면 수평이었던 가로축이 사선으로 변하고 깊이가 생깁니다.

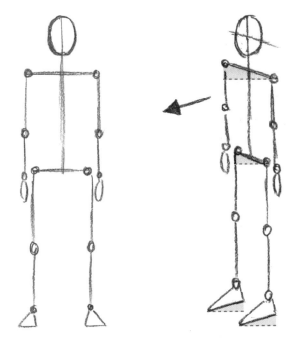

정면에서 본 사람

비스듬히 본 사람

약간 위에서 내려다본 20도 정도의 반측면에서 본 사람을 그립니다. 반측면에서 보면 어깨 폭 등의 가로 폭은 약간 좁아 보입니다.

02
Study

바른 데생이란?

인체 비율의 균형이 무너지면 잘못된 데생이 됩니다.

- -

❯ 골격과 관절을 그려본다

아래의 그림은 전부 농구공을 들고 있는 사람을 그렸지만, 오른쪽 그림이 좀 더 어색해 보입니다. 골격과 관절을 그려 넣으면 오른쪽 그림은 인체 비율의 균형이 무너진 것을 알 수 있습니다. 이런 문제를 해결하려면 골격을 나타내는 보조선을 사용하는 것이 좋습니다. 그러면 인체 비율의 균형이 잡힌 바른 데생을 그릴 수 있습니다.

◯ 바른 데생 ✕ 잘못된 데생

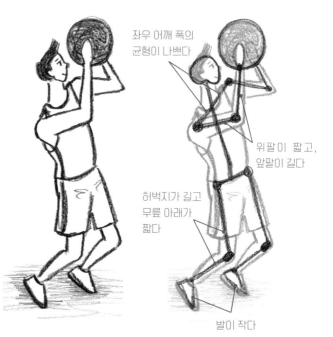

좌우 어깨 폭의 균형이 나쁘다

위팔이 짧고, 앞팔이 길다

허벅지가 길고 무릎 아래가 짧다

발이 작다

▲ 골격과 관절을 그려보면 골격의 비율과 구조가 정확합니다.

▲ 골격과 관절을 그려보면 골격의 비율과 구조가 어긋나 있습니다.

반측면 인체를 그리자

비스듬한 선을 이용해 농구공을 든 인물을 그려보세요.

❯ 상반신을 그린다

배 위의 몸을 뒤로 약 20도 기울이고, 얼굴, 어깨, 허리를 그립니다.

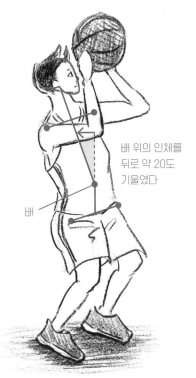

배 위의 인체를
뒤로 약 20도
기울였다

배

▲ 이마 앞으로 공을 잡은 자세를 그립니다.

1 세로 방향으로 보조선을 그리고 4등분한 위치에 점을 그립니다. 위에서 두 번째(가슴)와 세 번째(다리 연결 부위) 점 사이에 배의 점을 그립니다.

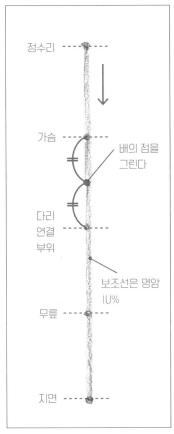

정수리

가슴

배의 점을
그린다

다리
연결
부위

보조선은 명암
10%

무릎

지면

2 정수리 왼쪽에서 배의 점까지 20도 기울인 선을 그리고, 정수리의 점을 그립니다.

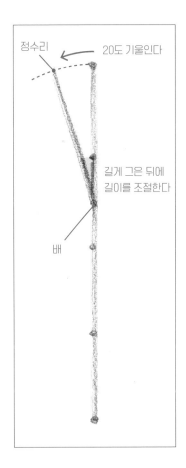

정수리

20도 기울인다

길게 그은 뒤에
길이를 조절한다

배

3 2에서 그린 비스듬한 선을 3등분하는 점을 그리고, 옆 면 얼굴을 그립니다.

4 어깨를 그립니다. 턱끝과 가슴 중앙에 점을 그리고, 2에서 그린 선과 직각으로 교차하는 어깨의 선을 그립 니다. 어깨 폭은 머리 2개 크기보다 짧게 그립니다.

완성 어깨와 평행이 되도 록 허리를 그립니다. 어깨와 다리 연결 부위의 관절 을 검은 원으로 그립니다. 상반 신의 보조선(배 위로 수직선)을 지웁니다.

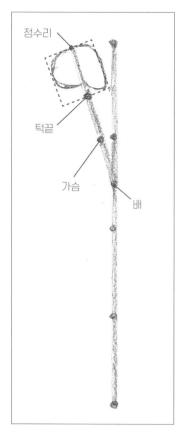

정수리

턱끝

가슴

배

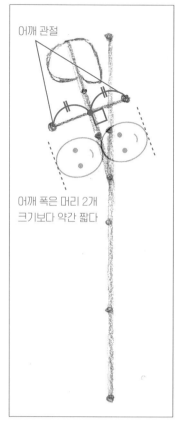

어깨 관절

어깨 폭은 머리 2개 크기보다 약간 짧다

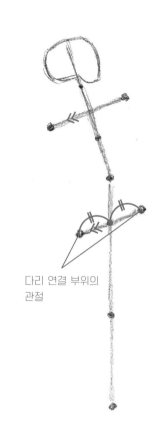

다리 연결 부위의 관절

👆 **연습 요령**

66~67페이지를 참고해 옆면 얼굴을 그립니다.

👆 **연습 요령**

반측면은 정면보다 가로 폭이 짧아 보입니다.

❷ 팔과 다리를 그린다

1 (팔) 연습 요령을 참고해 어깨 관절에서 오른쪽 방향으로 가로선을 그리고, 팔꿈치 관절에 점을 그립니다.

2 (팔) 오른쪽 앞팔을 그립니다. 팔꿈치에서 손끝까지 비스듬한 선을 그립니다. 연습 요령을 참고해 손목에 점을 그립니다.

👆 **연습 요령**

팔과 다리의 길이, 손의 크기 밸런스를 확인합니다.

(팔) 위팔은 어깨 관절에서 배까지와 같은 길이고 앞팔보다 길다

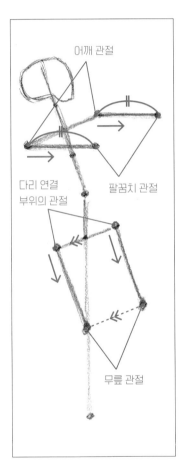

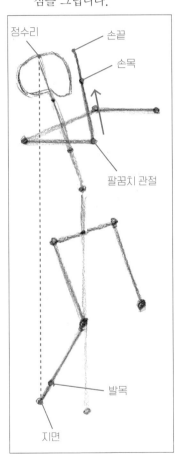

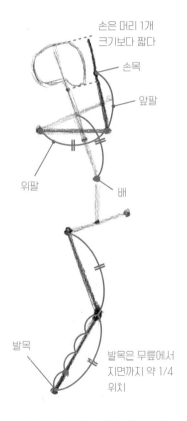

(다리) 오른쪽 다리 연결 부위에서 무릎 관절까지 선을 긋고, 그 선과 평행하도록 왼쪽 다리도 그립니다.

(다리) 정수리의 위치를 기준으로 지면에 오른쪽 다리의 점을 그리고 무릎 관절과 이어서 오른쪽 다리를 그립니다. 발목의 점을 그려둡니다.

(다리) 다리 관절에서 무릎, 무릎에서 지면까지는 같은 길이

Left column top:
완성 (box) - (팔) 왼팔을 그립니다. 팔꿈치, 손목, 손가락 관절의 위치를 오른팔과 평행하게 그립니다.


○ 손과 발을 그린다
1 (손) 공을 그립니다. 이마의 위치가 공의 하단이 되도록 두 손 사이에 원을 그립니다.

Left image labels:
손끝, 손목, 팔꿈치 관절, 지면, 발목

Right image labels:
공의 직경은 머리 1.5개 크기
이마(얼굴 높이의 약 1/3)
공의 하단
지면
20도 기울인다









완성 (팔) 왼팔을 그립니다. 팔꿈치, 손목, 손가락 관절의 위치를 오른팔과 평행하게 그립니다.

◉ 손과 발을 그린다

1 (손) 공을 그립니다. 이마의 위치가 공의 하단이 되도록 두 손 사이에 원을 그립니다.

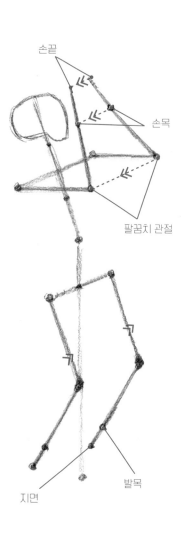

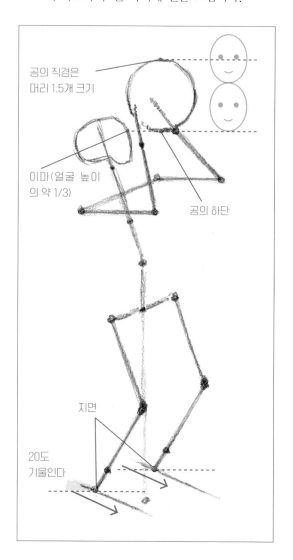

(다리) 오른쪽 다리와 평행하게 왼쪽 다리를 그립니다.

(발) 발 보조선을 그립니다. 오른쪽 다리 지면의 점 좌우에 20도 정도 기울인 선을 긋습니다.

2 (손) 세로로 긴 단순한 원으로 손의 형태를 그립니다.

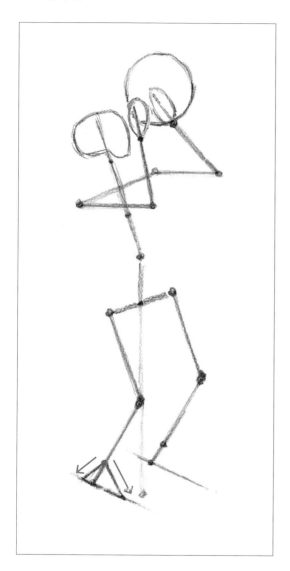

(발) 연습 요령을 참고해 단순한 삼각형으로 반측면 옆에서 본 발의 형태를 그립니다.

완성 (손) 보조선과 공에 가려져 보이지 않는 부분의 선을 지우면 완성입니다.

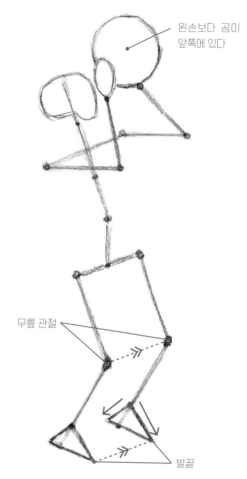

왼손보다 공이 앞쪽에 있다

무릎 관절

발끝

(발) 발끝이 무릎 관절과 평행히도록, **2**의 마찬가지로 왼발을 그리고 보조선을 지우면 완성입니다.

👆 **연습 요령**

옆에서 본 발 모양(83 페이지 참조)을 참고해 그립니다.

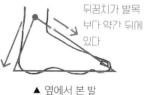

뒤꿈치가 발목보다 약가 뒤에 있다

▲ 옆에서 본 발

⊙ 인체의 모양을 그린다

1 아래의 그림과 인체 그리는 법(94~95페이지)
을 참고해 몸통의 형태를 그립니다.

2 (팔) ①어깨 관절의 약간 위에서 팔꿈치까지
②겨드랑이에서 팔꿈치까지 각각 잇습니다.

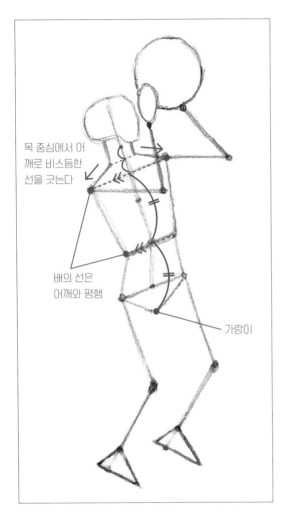

목 중심에서 어깨로 비스듬한 선을 긋는다

배의 선은 어깨와 평행

가랑이

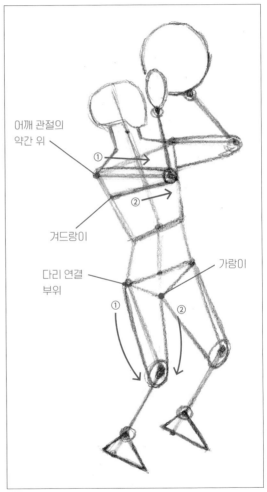

어깨 관절의 약간 위

①

②

겨드랑이

다리 연결 부위

가랑이

①

②

👆 연습 요령

가랑이는 어깨에서 배까지와 배에서 가랑이까지가 같은
길이가 되도록 중심선을 아래로 길게 그은 위치입니다(93
페이지 참조).

(팔) ①다리 연결 부위와 무릎 왼쪽 가장자리, ②엉
덩이와 무릎 뒤를 곡선으로 이어서 허벅지의 형태
를 그립니다.

3 (팔) 팔꿈치와 손목 관절을 이어서 앞팔의 형태를 그립니다.

완성 손목에서 끝까지, 발목에서 끝까지 이어서 전체의 윤곽을 다듬으면 완성입니다.

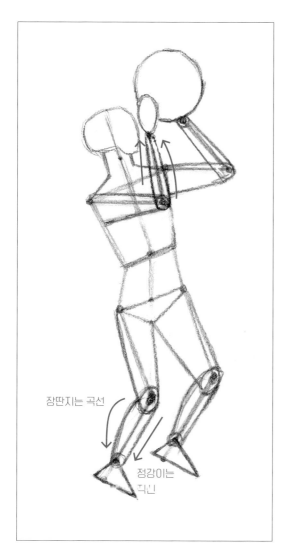

장딴지는 곡선

정강이는
직선

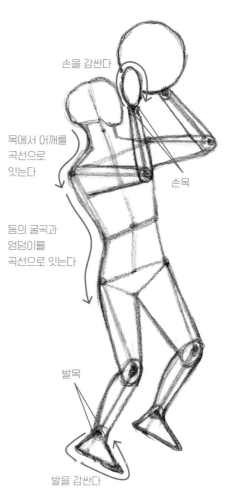

손을 감싼다

목에서 어깨를
곡선으로
잇는다

손목

등의 굴곡과
엉덩이를
곡선으로 잇는다

발목

발을 감싼다

제
4
장

인물을 그리자

(다리) 112페이지를 참고해 무릎 아래의 형태를 그립니다.

◉ 복장의 형태를 그린다

1 아래의 그림과 옷 입은 사람을 그리는 법(101~103페이지)을 참고해, 보조선으로 옷의 형태를 대강 그립니다.

2 얼굴 부위와 머리 모양을 자유롭게 그리고, **1**에서 그린 형태 위에 질감을 나타내는 선(100페이지 참조)으로 옷의 세밀한 형태를 그립니다.

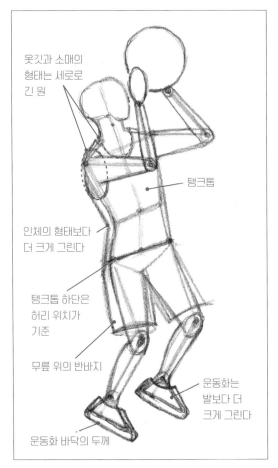

옷깃과 소매의 형태는 세로로 긴 원

탱크톱

인체의 형태보다 더 크게 그린다

탱크톱 하단은 허리 위치가 기준

무릎 위의 반바지

운동화는 발보다 더 크게 그린다

운동화 바닥의 두께

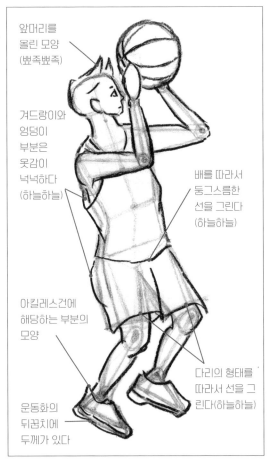

앞머리를 올린 모양 (뾰족뾰족)

겨드랑이와 엉덩이 부분은 옷감이 넉넉하다 (하늘하늘)

배를 따라서 둥그스름한 선을 그린다 (하늘하늘)

아킬레스건에 해당하는 부분의 모양

다리의 형태를 따라서 선을 그린다(하늘하늘)

운동화의 뒤꿈치에 두께가 있다

✏️ **그려보자**

농구공의 문양을 그려 보세요.

반측면 가로 방향으로 호를 그린다

반측면 세로 방향으로 호를 그린다

반측면 가로 방향으로 타원을 그린다

완성 보조선을 지운 후 윤곽을 다듬고 명암을 넣으면 완성입니다.

✏️ **그려보자**

슛을 할 때의 자세를 그려보세요.

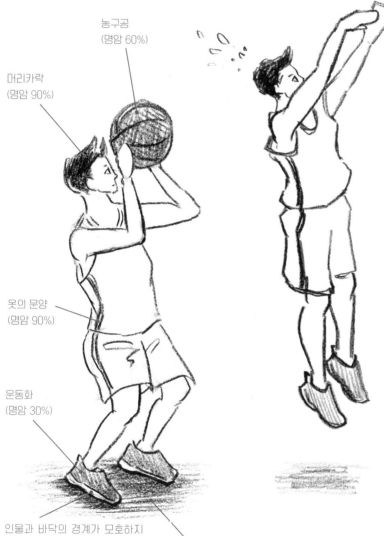

농구공
(명암 60%)

머리카락
(명암 90%)

옷의 문양
(명암 90%)

운동화
(명암 30%)

인물과 바닥의 경계가 모호하지 않도록 접지된 부분은 명암 100% 를 확실하게 넣는다

바닥의 명암은 접지면에 가까울수록 진하게(70% 정도), 멀어질수록 연하게(10% 정도) 넣는다

✌️ **연습 요령**

왼쪽 그림의 골격을 그리면 위의 그림처럼 됩니다.

제
4
장

인물을 그리자

133

04
Study

공기원근법으로 깊이를 표현하자

반측면 인물에 명암을 넣어, 깊이를 강조합니다.

❯ 공기원근법이란?

아래의 그림처럼 흰색에서 검은색까지 명암의 차이를 이용해 가까운 것은 진하고 또렷하게, 멀리 있는 것은 연하고 흐릿하게 표현해, 그림에 원근감을 더하는 기법을 '공기원근법'이라고 합니다.

연하고(명암 30%) 흐릿하게 그리면 안쪽에 있는 것처럼 보인다

진하고(명암 100%) 또렷하게 그리면 앞쪽에 있는 것처럼 보인다

❯ 농담으로 깊이를 표현할 수 있다

공기원근법을 이용하여 앞쪽을 진하게, 안쪽을 연하게 그리면 인물화처럼 눈 앞에 있는 주제에도 깊이를 표현할 수 있습니다.

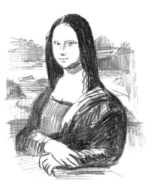

◀ 모나리자(레오나르도 다 빈치), 공기원근법의 대표작

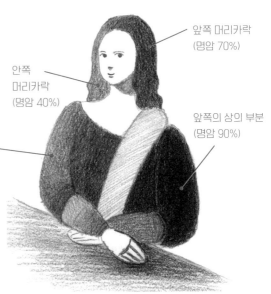

앞쪽 머리카락
(명암 70%)

안쪽
머리카락
(명암 40%)

앞쪽의 상의 부분
(명암 90%)

안쪽의 상의 부분
(명암 40%)

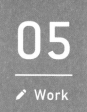

깊이가 있는 인물을 그리자

반측면으로 앉은 모나리자 같은 인물을 그리고 깊이를 표현해 보세요.

◎ 상반신을 그린다

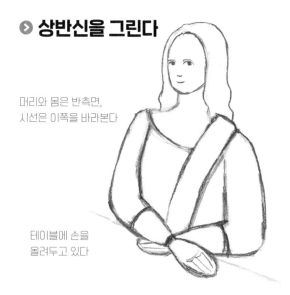

머리와 몸은 반측면,
시선은 이쪽을 바라본다

테이블에 손을
올려두고 있다

1 세로로 보조선을 그리고, 정수리에서 배까지 3등분합니다. 위에서 두 번째(턱)와 세 번째(가슴) 점 사이에 어깨의 점을 그립니다.

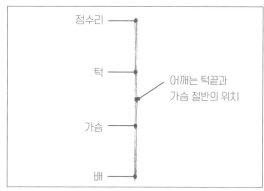

정수리

턱

어깨는 턱끝과
가슴 절반의 위치

가슴

배

2 반측면 얼굴(60~61페이지 참조)을 그립니다. 계속해서 중심선을 기점으로 20도 기울여 어깨를 그립니다.

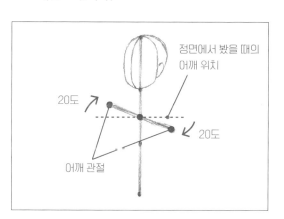

정면에서 봤을 때의
어깨 위치

20도

20도

어깨 관절

3 배와 테이블의 선을 그립니다. 전부 어깨와 평행입니다. 배의 폭은 어깨 폭보다 조금 짧게 그립니다.

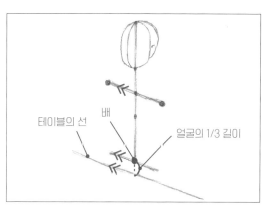

테이블의 선

배

얼굴의 1/3 길이

제 **4** 장

인물을 그리자

4 좌우 위팔은 각각 10도 정도 바깥쪽으로 벌린 모습을 그립니다. 배의 가장자리 바깥쪽에 팔꿈치 관절을 그리고, 어깨 관절과 이어줍니다.

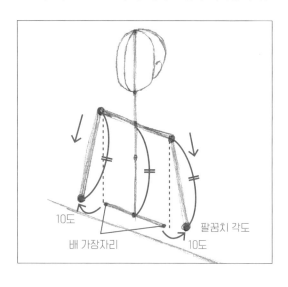

10도

배 가장자리

팔꿈치 각도

10도

5 왼쪽 앞팔과 손을 그립니다. 손은 테이블 위에 올립니다.

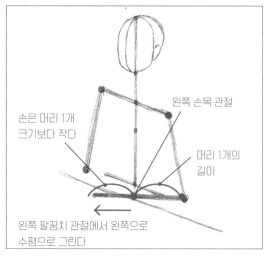

왼쪽 손목 관절

손은 머리 1개 크기보다 작다

머리 1개의 길이

왼쪽 팔꿈치 관절에서 왼쪽으로 수평으로 그린다

6 오른쪽 앞팔과 손을 그립니다. 왼손 위를 지나는 직선을 오른쪽 팔꿈치에서 손끝까지 곧은 선으로 그립니다.

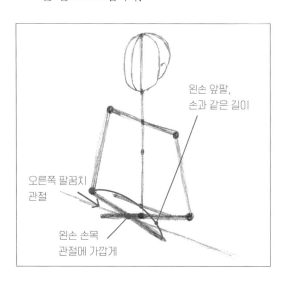

왼손 앞팔, 손과 같은 길이

오른쪽 팔꿈치 관절

왼손 손목 관절에 가깝게

완성 손의 형태는 둥글고 긴 원으로 단순하게 그려서 완성합니다.

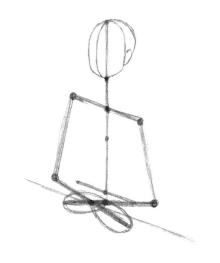

◉ 인체의 형태를 그린다

1 아래의 그림과 130페이지를 참고해 목과 몸통의 형태를 그립니다.

2 팔꿈치와 손목 관절을 원으로 둘러쌉니다. 팔꿈치 원을 축으로 어깨 관절보다 약간 위에서 겨드랑이까지 곡선으로 이어서 위팔을 그립니다.

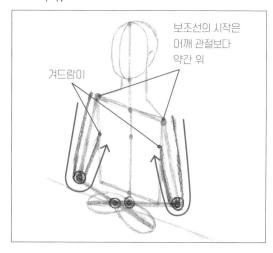

보조선의 시작은
어깨 관절보다
약간 위

겨드랑이

배의 선

3 팔꿈치와 손목 관절을 이어서 앞팔을 그립니다.

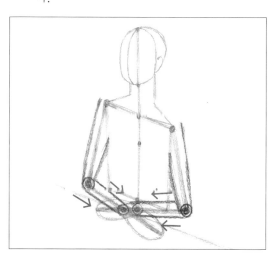

완성 목에서 위팔~앞팔, 손을 연결하고, 전체의 윤곽을 다듬으면 완성입니다.

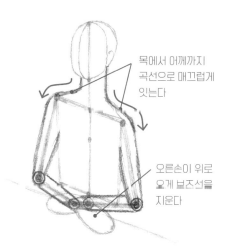

목에서 어깨까지
곡선으로 매끄럽게
잇는다

오른손이 위로
오게 보조선을
지운다

● 복장과 머리 모양을 그린다

처음에 어떤 복장과 머리 모양을 할지 설정해 둡니다.

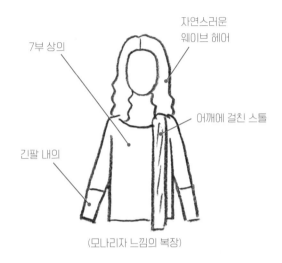

7부 상의

자연스러운
웨이브 헤어

어깨에 걸친 스톨

긴팔 내의

(모나리자 느낌의 복장)

1 인체의 선을 기준으로 대강의 복장을 몸보다 조금 크게 그립니다.

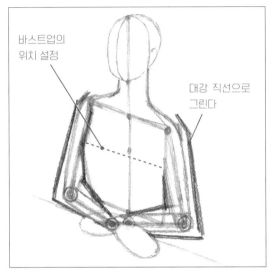

바스트업의
위치 설정

대강 직선으로
그린다

2 어깨의 선을 지나는 목둘레를 둥그스름한 곡선으로 그립니다.

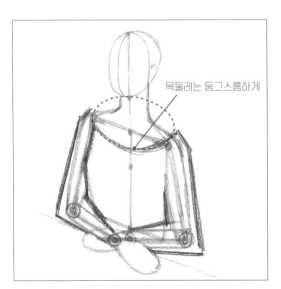

목둘레는 둥그스름하게

3 스톨을 왼쪽 어깨에 걸칩니다. 상의와 내의의 경계인 소매를 그려 넣습니다.

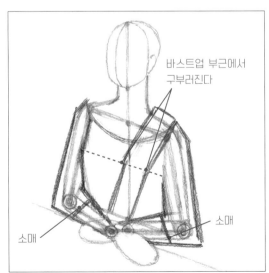

바스트업 부근에서
구부러진다

소매

소매

4 직선 위에서 매끄러운 곡선으로 이어줍니다. 보조선은 지웁니다.

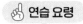 **연습 요령** 소매는 팔의 둥그스름한 형태를 따라서 곡선으로 그립니다.

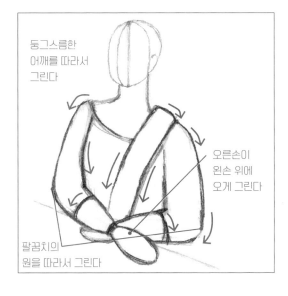

둥그스름한
어깨를 따라서
그린다

오른손이
왼손 위에
오게 그린다

팔꿈치의
원을 따라서 그린다

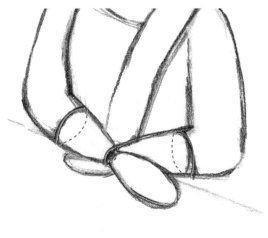

완성 머리 모양과 얼굴을 그려 넣으면 완성입니다.

그려보자 손가락을 그려보세요.

134페이지를 참고해
모나리자 느낌으로
완성합니다.

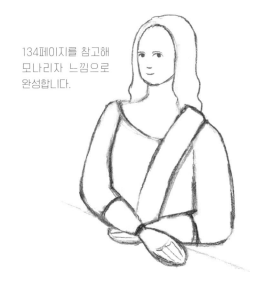

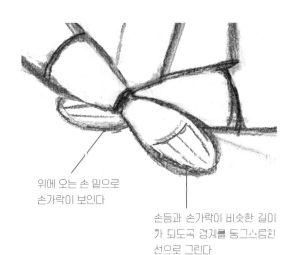

위에 오는 손 밑으로
손가락이 보인다

손등과 손가락이 비슷한 길이
가 되도록 경계를 둥그스름한
선으로 그린다

◉ 옷과 머리카락에 명암을 넣는다

옷과 머리카락의 명암은 미리 설정해 둡니다.

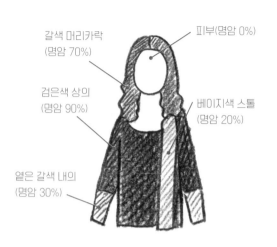

- 갈색 머리카락 (명암 70%)
- 피부(명암 0%)
- 검은색 상의 (명암 90%)
- 베이지색 스톨 (명암 20%)
- 옅은 갈색 내의 (명암 30%)

1 옷과 머리카락의 명암을 그립니다.

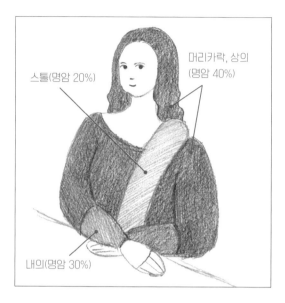

- 스톨(명암 20%)
- 머리카락, 상의 (명암 40%)
- 내의(명암 30%)

2 상의 안쪽 부분에 명암을 그려 넣습니다.

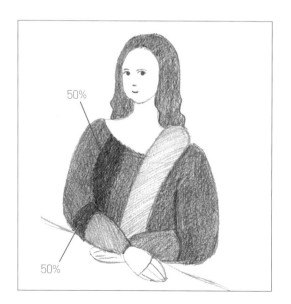

50%

50%

3 앞쪽 부분에 명암을 그려 넣습니다.

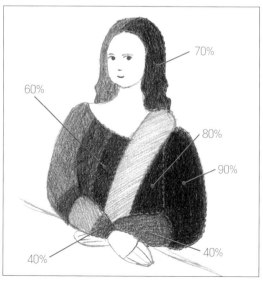

70%

60%

80%

90%

40%

40%

완성

머리카락과 옷에 넣은 명암의 경
계를 다듬습니다. 테이블에도 명
암을 넣으면 완성입니다.

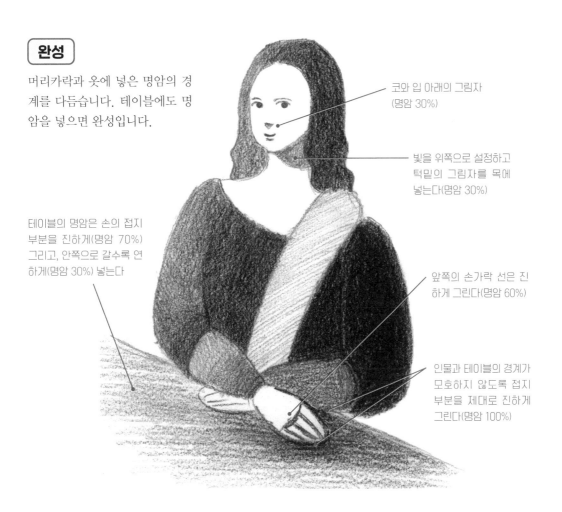

코와 입 아래의 그림자
(명암 30%)

빛을 위쪽으로 설정하고
턱밑의 그림자를 목에
넣는다(명암 30%)

테이블의 명암은 손의 접지
부분을 진하게(명암 70%)
그리고, 안쪽으로 갈수록 연
하게(명암 30%) 넣는다

앞쪽의 손가락 선은 진
하게 그린다(명암 60%)

인물과 테이블의 경계가
모호하지 않도록 접지
부분을 제대로 진하게
그린다(명암 100%)

제 4 장

인물을 그리자

☝ 연습 요령

명암을 다듬을 때는 연필을 가볍게 쥐고, 눕혀서
사용합니다. 명암은 조금씩 덧칠해서 농도를 조절
합니다.

✏ 그려보자

미스름이 위에서 빛을
비추면 코, 입, 턱의 굴
곡에 맞게 그림자를 넣
어보세요.

빛

굴곡을 따라서 뺄긴색
부분에 그림자를 넣는다

앉아서 책상의 노트북을 보고 있는 사람을 그립니다.

1 135~136페이지를 참고해 반측면으로 앉아 있는 사람의 골격을 그립니다. 다음은 노트북의 키보드 부분을 그립니다. 긴 변이 책상, 어깨의 선과 평행한 평행사변형을 그립니다.

2 수직에서 10도 정도 왼쪽으로 기울인 선을 노트북의 이음새에서 위쪽으로 긋고, 평행사변형을 그립니다. 이것으로 노트북의 형태는 완성입니다.

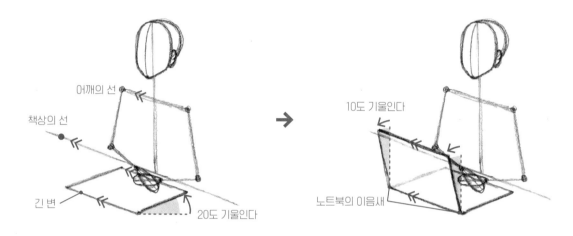

어깨의 선

책상의 선

긴 변

20도 기울인다

→

10도 기울인다

노트북의 이음새

3 인체의 형태를 그립니다. 우선 몸통을 그립니다. 다음은 관절에 원을 그리고 팔의 형태를 그립니다. 끝으로 윤곽선을 정리합니다.

4 복장과 머리 모양을 인체의 윤곽보다 조금 크게 그립니다.

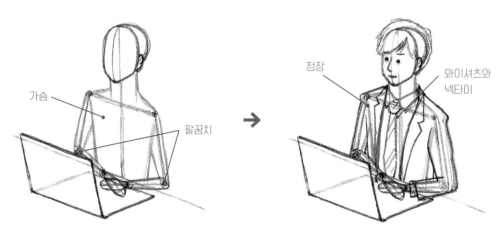

가슴

팔꿈치

→

정장

와이셔츠와 넥타이

5 보조선을 지우고 윤곽을 정리합니다.

 명암을 넣으면 완성입니다.

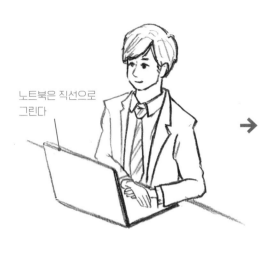

노트북은 직선으로
그린다

→

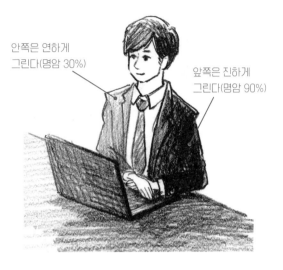

안쪽은 연하게
그린다(명암 30%)

앞쪽은 진하게
그린다(명암 90%)

제 **4** 장

인물을 그리자

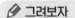 그려보자

133페이지의 그림에 명암을 넣어보세요.

안쪽은 연하게
그린다(명암 10%)

앞쪽은 진하게
그린다(명암 60%)

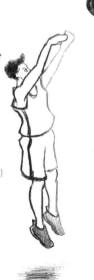

→

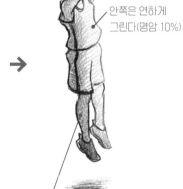

안쪽은 연하게
그린다(명암 10%)

앞쪽은 진하게
그린다(명암 60%)

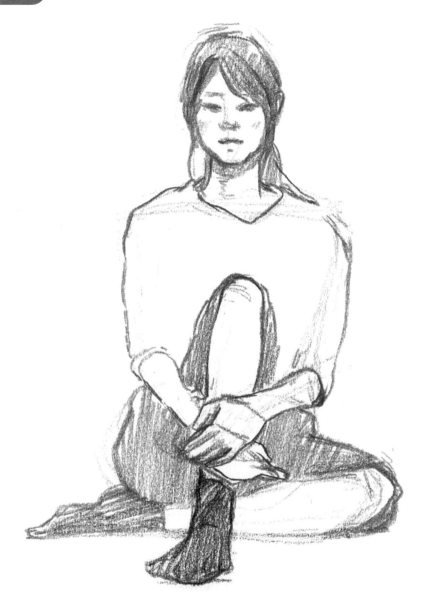

[인물 크로키]
짧은 시간에 인물을 그릴 때도 앞쪽과 안쪽의 명암에 차이를 두면 입체적으로 그릴 수 있습니다.

[일러스트의 러프 스케치]

등신을 의도적으로 조절해 오리지널 캐릭터를 그릴 때도 골격을 설정하면 비율이 어긋나지 않습니다. 또한, 디지털 환경에서 일러스트를 작성할 때의 러프 스케치(밑그림)로 활용할 수 있습니다.

서양화가와 풍속화가

인물화라고 하면 어떤 것이 떠오릅니까? 예를 들어, 서양화라면 레오나르도 다 빈치가 그린 '모나리자'는 가장 유명한 그림이라고 할 수 있습니다. 일본에서도 도슈사이 샤라크(東州齋 寫楽)가 그린 '산세이오오다니오니지노 얏코에도베에(三世大谷鬼次の奴江戸兵衛)'를 보면 대부분 알 정도로 정착된 인물화입니다. 두 장의 그림은 같은 인물화이면서도, 상당히 다른 방식으로 그려졌습니다. 그 비밀은 무엇일까요?

미술해부학을 시작한 다 빈치는 인체 골격과 근육을 잘 알고 있었고 거기에 원근법도 연구했으므로, 눈에 보이는 그대로 옮긴 것이 아니라 모델의 특징을 과장하거나 인물의 입체감과 깊이를 표현하려고 앞쪽에 있는 것을 크게 그려 임팩트를 더하기도 했습니다. 이런 식으로 명암법이나 원근법 등의 미술 기법을 이용해 구조의 이미지를 중요하게 다뤘던 서양의 인물화에 비해, 일본의 인물화는 선배 화가의 그림을 수없이 모작해, 기술을 물려받는 수행을 했습니다. 그 결과 눈코입과 손 등의 형태도 패턴(기호)으로 명쾌하고 평면적인 표현이었습니다.

동서 각각의 그림은 그리는 목적과 문화적 배경 차이로 표현이 달랐던 것입니다. 이 책에서 배운 '막대인간'으로 골격과 비율 등의 구조를 잡는 방법은 서양 미술의 기법이며, 그림의 인상(서 있는 모습)이나 특징을 평면적으로 간략하게 표현하는 방법은 일본 미술의 표현이라고 할 수 있습니다.

제 **5** 장

인물이 있는 풍경을 그리자

건물과 차, 나무와 구름 등 우리 주변에 있는 사물을 단순한 형태로 변환하면
풍경을 간단히 그릴 수 있습니다. 지금까지 배운 인물을 더해서 사람이 있는
풍경을 그려보세요.

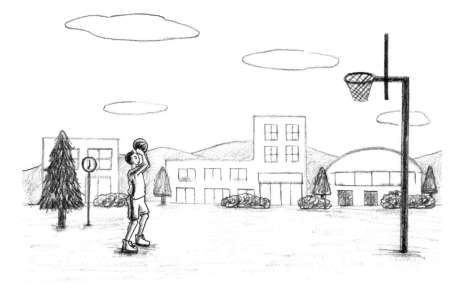

풍경 그리는 법을 알자

풍경은 정보가 많아 그리기 쉽지 않지만, 우선 기본 포인트를 알아보겠습니다.

❯ 풍경을 분해한다

이 그림은 지금까지 배운 인물과 함께, 건물과 차, 나무와 구름 등 우리 주변의 사물을 단순한 형태로 변환해, 평면적으로 표현한 풍경입니다. 요소별로 분해하고 다음 페이지의 '그려보자'를 참고해 여러분이 직접 그려보세요.

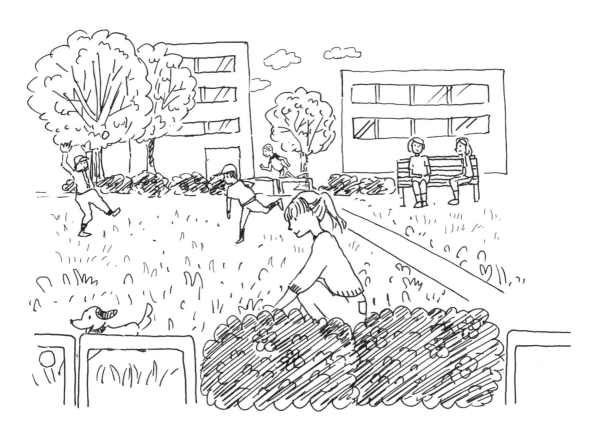

1 건물과 차, 나무와 구름 등 우리 주위의 풍경 속에 있는 것을 잘 관찰해 보세요. 평면적으로 구분해 보면, 모두 ○, △, □ 같은 단순한 도형으로 그릴 수 있습니다.

2 제2장의 복습입니다. 나무는 '꺼칠꺼칠', 구름은 '푹신푹신'처럼 선과 명암으로 질감을 표현해 보세요.

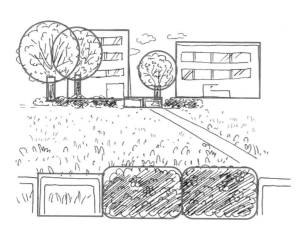

3 제3장의 복습입니다. 어른과 어린아이를 그리거나 옷으로 직업을 표현하면 풍경에 다양한 사람을 등장시킬 수 있습니다.

4 앞쪽에 있는 것은 크게, 안쪽에 있는 것은 작게 그리면, 깊이를 표현할 수 있습니다.

👆 **연습 요령**

두 개의 사물이 겹치는 부분은 겹친 순서를 신경 쓰지 않고 그려도 됩니다. 거슬릴 때는 나중에 보이지 않는 부분을 지웁니다.

커피가 담긴 머그컵이 놓인 테이블에 팔꿈치를 붙이고 있는 사람의 표정과 자세를 바꿔서 정경을 그려보세요.

기쁨과 즐거움(예)

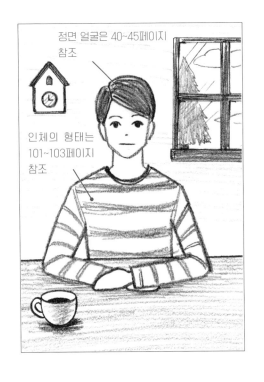

정면 얼굴은 40~45페이지 참조

인체의 형태는 101~103페이지 참조

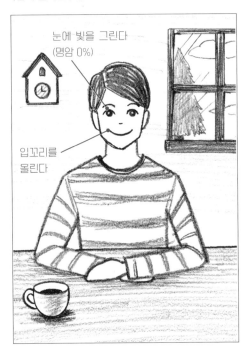

눈에 빛을 그린다 (명암 0%)

입꼬리를 올린다

👆 연습 요령

머그컵이나 시계, 창문도 단순한 도형으로 바꿔보면 간단히 그릴 수 있습니다.

컵 윗부분은 좁고 긴 타원

손잡이와 측면은 반원

집의 형태는 △과 □의 조합

숫자판은 ○

창틀은 □의 조합

나무는 △

150

화남(예)

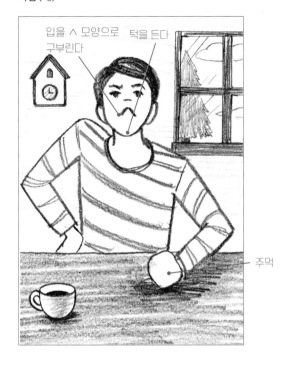

입을 ∧ 모양으로
구부린다
턱을 든다
주먹

슬픔(예)

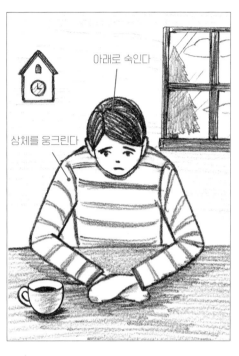

아래로 숙인다
상체를 웅크린다

✎ 그려보자 눈코입과 머리카락 경계의 위치를 조절하면, 방향에 알맞은 얼굴을 그릴 수 있습니다.

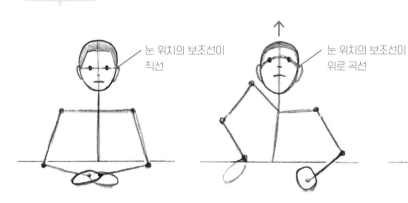

눈 위치의 보조선이
직선

눈 위치의 보조선이
위로 곡선

눈 위치의 보조선이
아래로 곡선

▲ 얼굴 정면을 향할 때(40~45페이지 참조)

▲ 고개를 들면 눈코입과 머리카락의 경계가 올라가고 머리카락이 보이는 범위가 좁아집니다.

▲ 고개를 숙이면 눈코입과 머리카락의 경계가 내려가고 머리카락이 보이는 범위가 넓어집니다.

방의 풍경을 그리자

1점투시도법을 사용해 사람이 있는 방의 풍경을 그립니다.

◉ 1점투시도법으로 방 안을 그린다

원근법을 사용해서 그리면 앞쪽에 있는 사람은 크고, 안쪽에 있는 사람은 작습니다. 거의 같은 신장의 두 사람이 있는 아침 장면을 그립니다. 머릿속에서 이미지를 떠올리면서 그립니다.

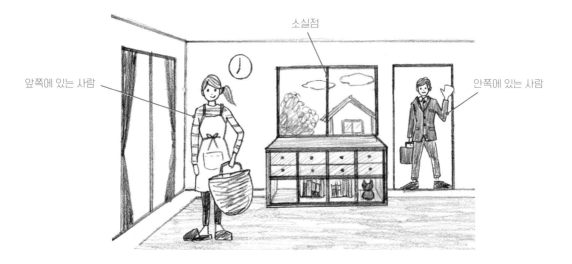

소실점

앞쪽에 있는 사람

안쪽에 있는 사람

🖊 그려보자

투시도법이란 원근법의 일종이며, 1점, 2점, 3점 등의 소실점으로 입체감과 깊이를 표현하는 기법입니다. 눈에 보이는 것과 생각한 것을 그림 속에 정확히 그리는 데 쓰는 기법입니다.

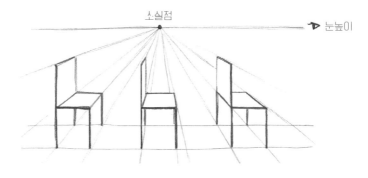

소실점

눈높이

152

◉ 바닥과 벽을 그린다

1 정면 벽을 그립니다. a의 모서리가 직각이 되게 그립니다.

✍ 연습 요령

직선을 긋기 힘들 때는 자를 사용해도 됩니다.

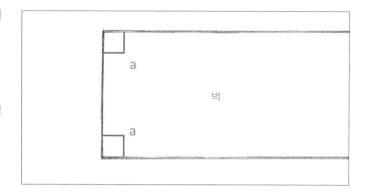

2 눈높이(152페이지 참조)의 보조선을 긋습니다.

✍ 연습 요령

눈높이 보조선을 정면 벽의 1/3 위치에 그으면, 어른의 눈높이로 본 방의 모습을 그릴 수 있습니다.

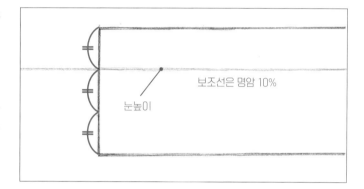

3 정면 벽의 눈높이 중심에 소실점을 그립니다. 벽의 모서리와 소실점을 지나는 보조선을 그으면, 왼쪽 벽과 천장, 바닥을 그릴 수 있습니다. 카펫도 함께 그립니다.

✍ 연습 요령

하나의 소실점에서 선을 그으면 정확한 그림을 그릴 수 있습니다. 카펫은 바닥 안쪽에 깔려있으므로 바닥보다 조금 작게 그립니다.

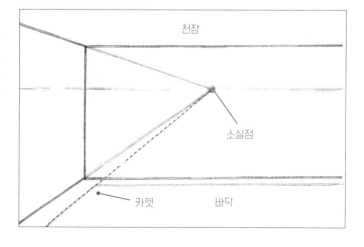

◉ 문과 창문을 그린다

1 정면 벽에 문을 그립니다. 천장의 선과 눈높이 사이에 가로선을 긋고, 양쪽 끝에서 아래로 세로선을 긋습니다.

👆 **연습 요령**

일반적으로 천장 높이는 240~250cm 정도

문의 크기가 인물의 크기의 기준이 됩니다.

일반적인 문의 높이는 190~200cm 정도

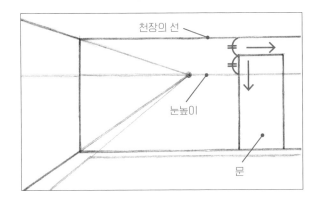

천장의 선

눈높이

문

2 정면 벽의 중앙에 창문을 그립니다. 문의 윗변, 눈높이와 바닥 중간을 기준으로 창틀인 직사각형을 그립니다.

👆 **연습 요령**

창문은 틀을 그린 뒤에 중심을 지나는 수직선으로 두 장으로 나눕니다. 대각선의 교차점이 기준입니다. 원근을 적용해도 이 방법으로 중심을 알 수 있습니다.

중심

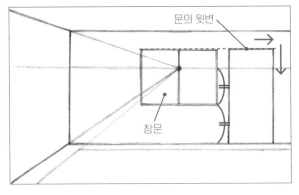

문의 윗변

창문

3 왼쪽 벽에 큰 창문을 그립니다. 우선 창문의 왼쪽 변을 그리고, 위아래의 양쪽 가장자리에서 소실점으로 보조선을 긋습니다. 이 보조선에 맞게 오른쪽 변과 위아래의 변을 그립니다. 소실점과 눈높이는 남겨두고 보조선을 지웁니다.

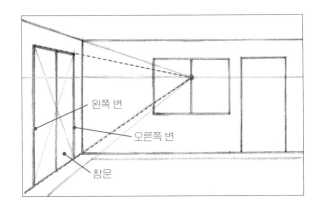

왼쪽 변

오른쪽 변

창문

⊙ 가구를 그린다

1 책장을 그립니다. 창문 좌우의 변을 바닥까지 긋습니다. 이것이 책장의 뒤판입니다.

👆 **연습 요령**

뒤판이란 책장의 뒷면에 있는 판입니다.

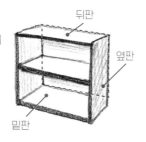

뒤판

옆판

밑판

뒤판

2 소실점에서 뒤판의 네 모서리까지 보조선을 긋고, 선을 연장합니다.

👆 **연습 요령**

모서리의 점을 지나는 긴 선으로 보조선을 긋습니다.

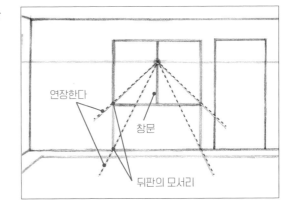

연장한다

창문

뒤판의 모서리

3 ①**2**에서 그린 보조선의 범위대로 책장의 위판이 되는 가로선을 긋고, ②양쪽 끝에서 아래로 세로선을 긋습니다. ③세로선과 보조선의 교차점을 이어주면 책장의 형태가 완성됩니다.

👆 **연습 요령**

위판의 폭을 넓게 잡으면 깊이가 있는 책장이 됩니다.

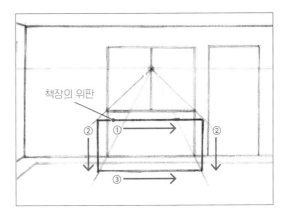

책장의 위판

② ①
②
③

4 위아래의 판 중간에 가로선을 그어 칸막이를 그립니다. 선을 굵게 그려 각 부분의 판 두께를 표현합니다.

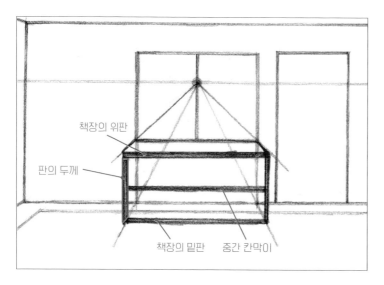

책장의 위판

판의 두께

책장의 밑판　중간 칸막이

✏ 그려보자

세로로 4등분 하는 선을 그리면 책장이 8칸으로 늘릴 수 있습니다.

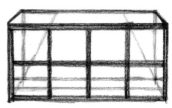

5 책장 속을 그립니다. 상단은 연습 요령을 참고해 서랍을 그리고, 하단은 자유롭게 그립니다. 명암을 넣고 보조선을 지우면 책장이 완성됩니다.

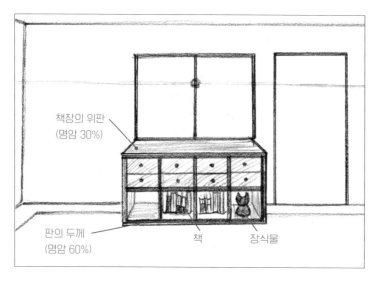

책장의 위판
(명암 30%)

판의 두께
(명암 60%)

책　　장식물

👆 연습 요령

서랍은 책장의 중심에 가로선을 긋고, 각각 직사각형의 가운데에 검은 원을 그립니다.

서랍

손잡이

✏ 그려보자

뒤판과 옆판의 보조선으로 아무것도 없는 칸을 그릴 수 있습니다.

뒤판

옆판

156

6 커튼을 그립니다. 창문 왼쪽 변 중앙보다 약간 밑에 걸쇠가 되는 점을 그리고, 위아래에 삼각형을 그려서 커튼을 표현합니다. 걸쇠의 점과 소실점을 보조선으로 이어 창문 오른쪽 걸쇠의 점을 그리고, 마찬가지로 커튼을 그립니다. 커튼에 명암을 넣으면 완성입니다.

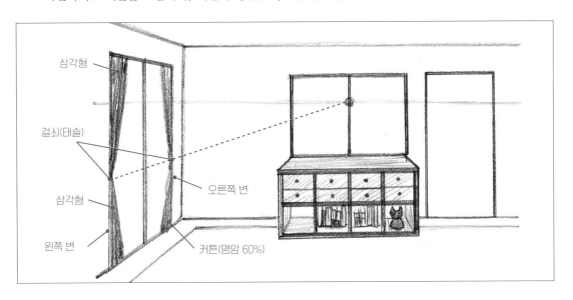

완성 커튼과 카펫에 명암을 넣습니다. 눈높이와 소실점을 남기고 보조선을 지운 뒤에 정면 벽에 시계를 그립니다. 149페이지를 참고해 창밖의 풍경을 그리면 방은 완성입니다.

✏️ 그려보자

가구를 바꾸거나 깊이를 강조하는 식으로 응용할 수 있습니다. 장면을 자유롭게 상상하고 그려보세요.

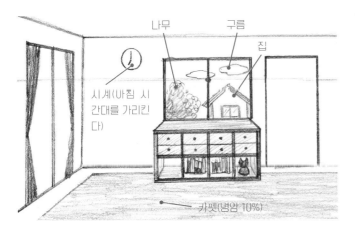

▲ 일본 전통 가옥

❷ 사람을 그린다

1 크기의 기준인 사람을 그립니다. 연습 요령을 참고해 문틀 속에 정면 인물의 ①중심선, ②중심선 절반 위치에 다리 연결 부위의 선, ③얼굴을 그립니다.

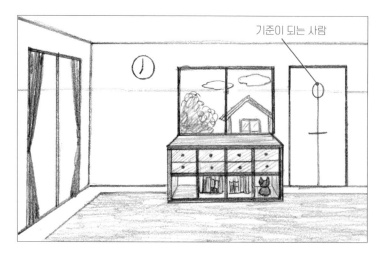

기준이 되는 사람

👆 **연습 요령**

그림 속의 눈높이와 시선의 높이를 함께 그립니다.

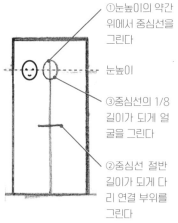

①눈높이의 약간 위에서 중심선을 그린다

눈높이

③중심선의 1/8 길이가 되게 얼굴을 그린다

②중심선 절반 길이가 되게 다리 연결 부위를 그린다

2 정면 창문의 왼쪽에 **1**에서 그린 사람의 중심선과 같은 길이의 세로선을 그립니다. 그리고 소실점에서 세로선 위아래의 가장자리를 지나는 보조선을 그립니다.

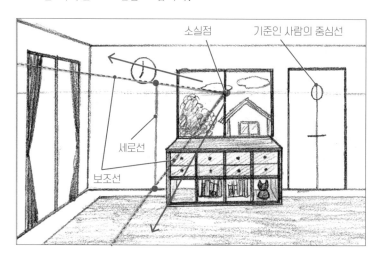

소실점

기준인 사람의 중심선

세로선

보조선

👆 **연습 요령**

세로선은 안쪽에 있는 사람의 크기 기준이 되며, 보조선은 앞쪽에 있는 사람의 크기 기준이 됩니다.

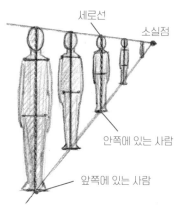

세로선

소실점

안쪽에 있는 사람

앞쪽에 있는 사람

3 2에서 그린 보조선 범위 안에 앞쪽에 있는 사람의 중심선, 다리 연결
부위, 얼굴을 그립니다.

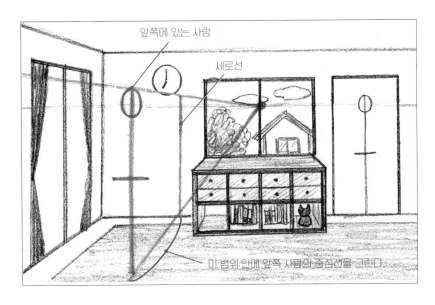

앞쪽에 있는 사람

세로선

이 범위 안에 앞쪽 사람의 중심선을 그린다.

👆 **연습 요령**

기준이 되는 사람과 같은
크기의 사람을 앞쪽에 그리
고 싶기 때문에, 소실점을
기준으로 세로선보다도 바
깥쪽 보조선의 높이로 앞쪽
에 있는 사람의 중심선을
그립니다.

👆 **연습 요령**

중심선을 그린 다음에는
보조선을 지워둡니다.

4 골격을 그립니다.

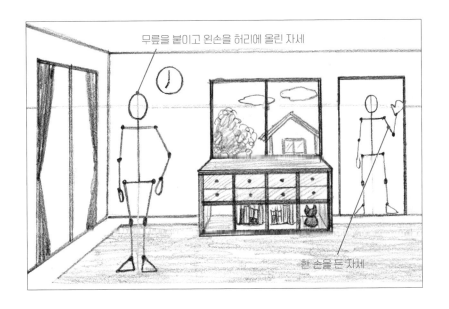

무릎을 붙이고 왼손을 허리에 올린 자세

한 손을 든 자세

5 복장과 머리 모양을 그립니다. 출근하는 남성과 집안일을 하는 여성을 설정하고 그립니다.

✌ 연습 요령

143페이지를 참고해 그립니다.

정장

가방

▲ 정장을 입은 남성

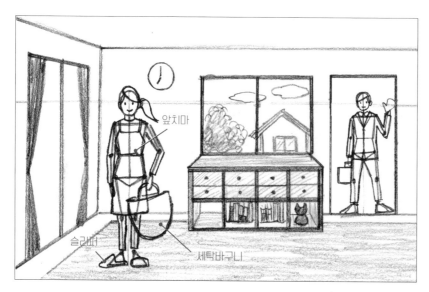

앞치마

슬리퍼

세탁바구니

완성 복장과 머리카락을 자유롭게 설정하고 명암을 넣은 다음, 보조선을 지우면 완성입니다.

✌ 연습 요령

보조선을 지우기 힘들 때는 펜으로 그림을 덧그린 후 연필 선을 지우면 됩니다.

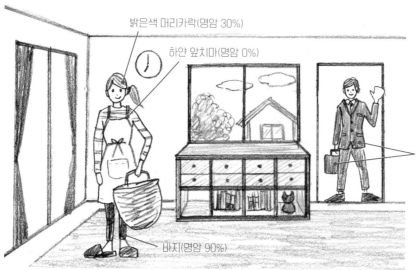

밝은색 머리카락(명암 30%)

하얀 앞치마(명암 0%)

가방과 정장
(명암 60%)

바지(명암 90%)

160

 상황을 바꿔서 그려보세요.

골격을 그린 뒤에 인체와 복장을 그리면 알맞은 비율로 그릴 수 있습니다.

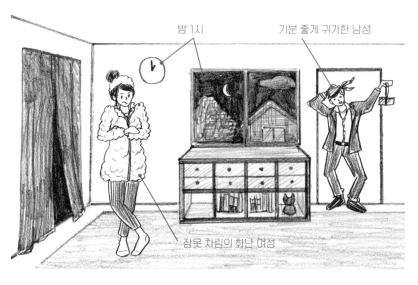

밤 1시

기분 좋게 귀가한 남성

잠옷 차림의 화난 여성

▲ 기분 좋은 남성

▲ 화난 여성

방의 설정을 바꿔서 자유롭게 그려보세요.

5살 정도의 어린아이는 5등신입니다.

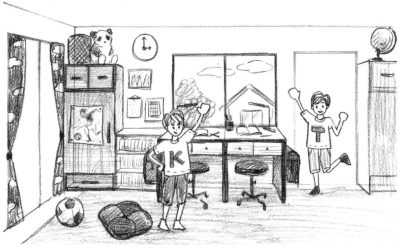

▲ 어린아이 방

제
5
장

인물이 있는 풍경을 그리자

음영을 넣어보자

음영을 그려 넣으면 시간의 흐름과 분위기를 표현할 수 있습니다.

❯ 태양의 위치를 파악한다

아침이나 해 질 무렵처럼 풍경을 구분해서 그리려면 태양의 위치를 잡는 것으로 시작합니다. 태양의 위치에 따라서 변하는 음영 넣는 법을 이해해야 합니다.

맑은 날의 아침

동쪽에서 보았을 때

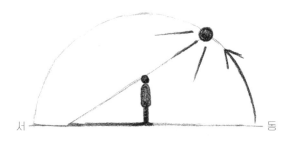

▲ 태양은 동쪽에서 올라오므로 아침 시간대의 태양은 동쪽에 있습니다. 따라서 그림자는 서쪽에 생깁니다.

맑은 날의 저녁

동쪽에서 보았을 때

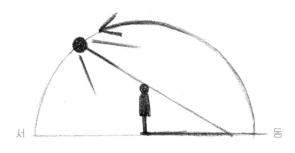

▲ 태양은 서쪽으로 지므로, 해 질 무렵의 태양은 서쪽에 있습니다. 따라서 그림자는 동쪽에 생깁니다.

인물이 있는 풍경을 그리자

지금까지 배운 방법으로 아침에 운동장에서 농구하는 사람이 있는 풍경화를 완성해 보세요.

❯ 인물에 어울리는 배경을 그려 넣는다

사람 뒤에 나무나 건물, 산 등을 겹쳐서 그리면 공간의 깊이를 표현할 수 있습니다. 거기에 음영을 더하면 분위기 있는 그림을 완성할 수 있습니다.

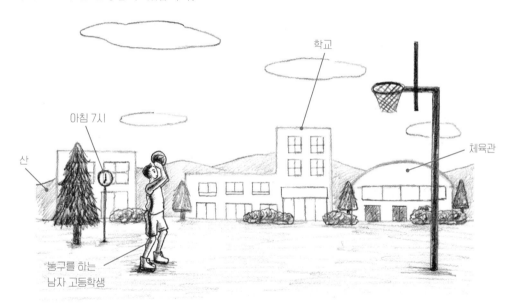

1 125~133페이지를 참고해 농구 하는 사람을 그리고, 다리 연결 부위의 기준인 가로선을 긋습니 다.

✍ 연습 요령

사람을 종이의 중심보다 왼쪽 아래에 그립니다.

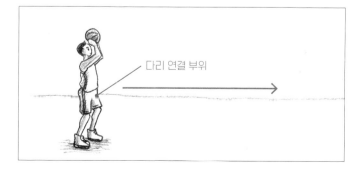

제 5 장

인물이 있는 풍경을 그리자

163

⊙ 농구 골대를 그린다

1 연습 요령을 참고해 사람 크기의 약 2배 위치에 골대의 링과 그물을 그립니다.

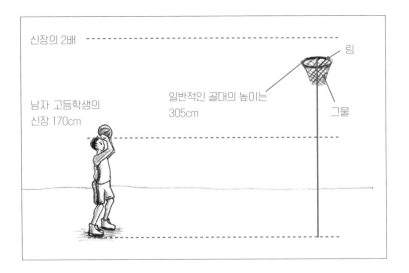

신장의 2배

남자 고등학생의
신장 170cm

일반적인 골대의 높이는
305cm

링

그물

◀ 24~25페이지를 참고해 타원을 그립니다.

◀ 그물의 형태를 그립니다.

◀ 사선을 교차시켜 그물을 그립니다.

👆 **연습 요령**

링을 그린 뒤에 그물을 그립니다.

2 연습 요령과 아래의 그림을 참고해 농구 골대의 기둥을 그리고, 링과 기둥 사이에 옆에서 본 백보드를 그립니다.

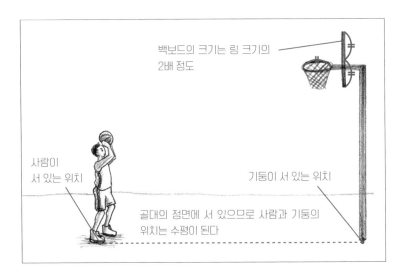

백보드의 크기는 링 크기의
2배 정도

사람이
서 있는 위치

기둥이 서 있는 위치

골대의 정면에 서 있으므로 사람과 기둥의
위치는 수평이 된다

👆 **연습 요령**

링의 오른쪽 가장자리에서 링의 크기만큼 가로선을 긋고, 아래쪽으로 세로선을 긋습니다. 우선 가는 선을 그린 뒤에 두껍게 덧그립니다.

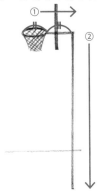

① ②

◉ 배경을 그린다

1 학교 건물과 체육관을 그립니다. 학교는 사각형, 체육관은 사각형 위에 반원을 그려서 지붕을 더합니다.

✎ **그려보자**

○△□을 조합해 학교 건물과 체육관의 형태를 자유롭게 그립니다.

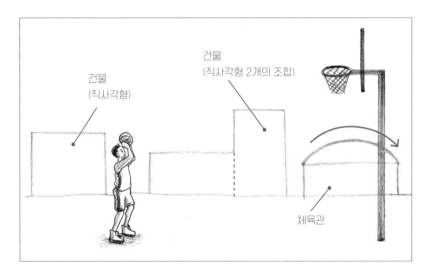

건물
(직사각형)

건물
(직사각형 2개의 조합)

체육관

2 연습 요령을 참고해 창문과 문을 그립니다. 2층 창문 밑에 직사각형을 그려서 발코니를 표현합니다.

✍ **연습 요령**

창문은 창틀을 그린 뒤에 중심을 지나는 수직선을 그어 두 장으로 나눕니다. 대각선의 교차점이 중심의 기준입니다(154페이지 참조).

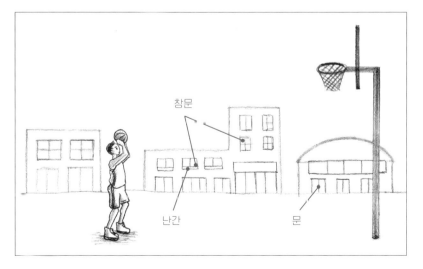

창문

난간

문

중심

가로선으로 또 나누면 4장이 된다

3 지면을 나타내는 선 위에 건물 앞쪽에 있는 나무와 화단을 그립니다.

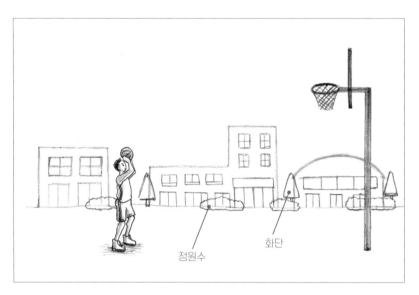

정원수

화단

👆 **연습 요령**

나무는 △과 ㅁ의 조합, 정
원수는 가로로 긴 ○을 의
식한 선으로 그립니다.

▲ 나무는 △과 ㅁ의 조합. 모서
리가 둥근 삼각형도 좋습니다.

▲ 정원수의 둥근 형태를 '푹
신푹신'한 선으로 그립니다.

4 지면의 선과 사람이 서 있는 위치 사이에 앞쪽에 있는 나무와 시계를
그립니다. 아침 풍경이므로 시계침은 7시를 가리킵니다.

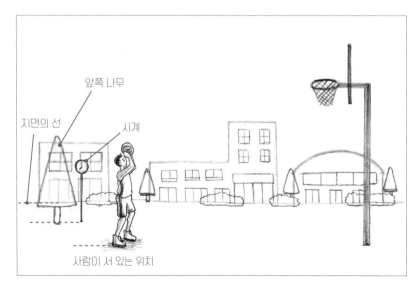

앞쪽 나무

지면의 선

시계

사람이 서 있는 위치

👆 **연습 요령**

앞쪽에 있는 나무는 안쪽에
있는 나무보다 크게 그립니
다.

2배 정도 크게 그린다

앞쪽의 나무 ← 안쪽의 나무

시계는 ○과 세로선
으로 그릴 수 있다

166

5 구름과 산을 그립니다. 건물에 가려 보이지 않는 부분은 그리지 않아
도 됩니다.

🖐️ 연습 요령

구름과 산에 정해진 형태는
없습니다. 자유롭게 그려보
세요.

▲ 팝콘 같은 구름이나 흐르
는 구름

▲ 형태가 특이한 산도 있습
니다.

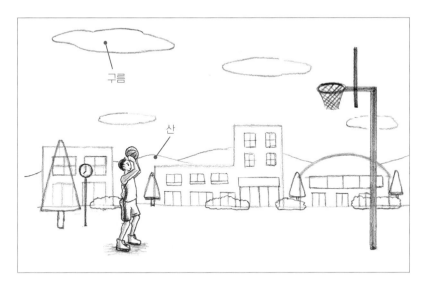

6 연습 요령을 참고해 나무와 정원수에 명암을 넣습니다. 안쪽 나무를
연하게(명암 30%), 앞쪽 나무(명암 60%)를 진하게 하면 원근감을 표
현할 수 있습니다.

🖐️ 연습 요령

의성어/의태어 느낌의 선으
로 명암을 그립니다(46페
이지 참조).

▲ 정점에서 아래쪽으로 퍼지
는 형태로 그리면 좋습니다.

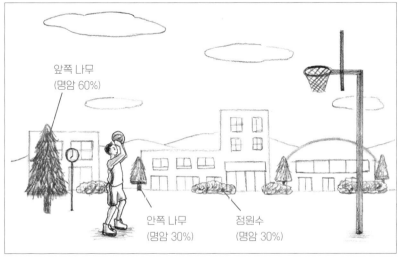

제
5
장

인물이 있는 풍경을 그리사

완성 산, 지면, 체육관 문에 명암을 넣고, 전체의 명암을 다듬으면 완성입니다.

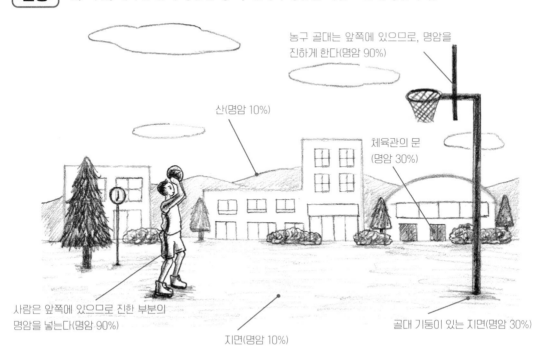

농구 골대는 앞쪽에 있으므로, 명암을 진하게 한다(명암 90%)

산(명암 10%)

체육관의 문 (명암 30%)

사람은 앞쪽에 있으므로 진한 부분의 명암을 넣는다(명암 90%)

지면(명암 10%)

골대 기둥이 있는 지면(명암 30%)

✏️ 그려보자

맑은 날 해 질 무렵을 가정하고 자유롭게 그려보세요.

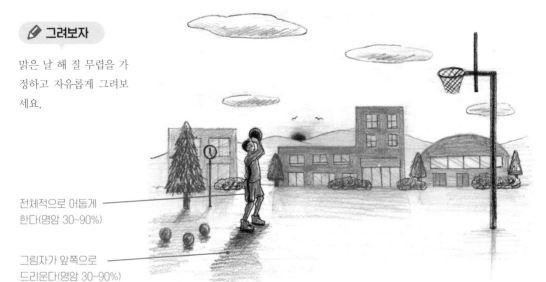

전체적으로 어둡게 한다(명암 30~90%)

그림자가 앞쪽으로 드리운다(명암 30~90%)

숫한 뒤의 자세를 바꿔서 다양한 자세의 사람을 더하여 풍경 그리는 법을 연습해 보세요.

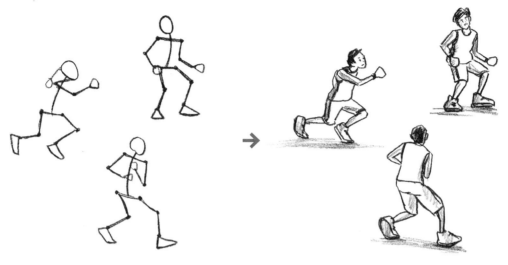

▲ 골격을 잡고 단순하게 그립니다.　　　　　　　▲ 인체의 복장. 바닥 등을 그립니다.

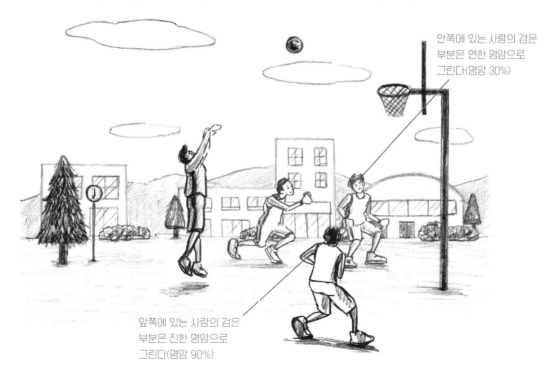

안쪽에 있는 사람의 검은
부분은 연한 명암으로
그린다(명암 30%)

앞쪽에 있는 사람의 검은
부분은 진한 명암으로
그린다(명암 90%)

제 5 장

인물이 있는 풍경을 그리자

[기획 제안]

사람, 물건, 장소를 조합해서 그리면 상대에게 필요한 정보를 공유하거나 상품의 제안 등에 유용합니다.

[풍경 스케치]

인물이 등장하는 일상의 풍경으로 그림 속에 담긴 이야기를 표현할 수 있습니다.

예술과 과학

아침 햇살과 석양의 빛은 그저 밝기만 다른 것이 아니라 분위기도 다릅니다. 미술의 명암(빛과 어둠)법은 인물의 입체감과 배경의 깊이를 그릴 수 있을 뿐 아니라, 인물의 심정과 장소의 분위기를 전달할 수 있는 표현 방법입니다. 서양에서는 그림에 사실감과 효과를 더하려고 명암법과 원근법 같은 사실적인 기법을 연구해왔습니다. 고전 미술 시대에도 현대의 영화나 TV, 스마트폰 등의 고화질 이미지와 마찬가지로 기법과 재료의 개발, 기술 발전을 추구했었습니다.

왕의 권위를 나타내려고 큰 캔버스에 그렸던 바로크 미술은 현대의 광고 포스터나 간판과 같은 것이었습니다. 바로크 시대의 스타 화가인 카라바조(1571-1610)가 빛과 음영을 마치 무대 조명처럼 연출해서 그린 그림은 당시 최첨단 기술이었던 기법(원근법, 명암법)과 재료를 사용한 시각효과였습니다. 신고전주의 화가인 카미유 코로(1796-1875)는 지금의 무대 조명 같은 연출 표현의 원점이 된 새로운 명암법을 개발해, 더 사실적인 깊이가 느껴지는 풍경화를 그렸습니다. 또한, 서정적인 분위기를 표현할 수 있는 명암 표현을 개발해, 아름다운 옛 시대의 일상을 서정적으로 묘사한 서양 풍경의 매력이 오늘날까지 전해지는 것입니다.

맺음말

그림으로 표현하는 스킬은 실생활이나 업무 현장에서 대단히 유용합니다. 특히 인물 그리기는 그리는 사람이나 모델의 개성에 따라 표현의 폭이 무척 넓다는 특징이 있으며, 목적이나 그리는 사람의 수준에 따라 스타일도 다양합니다.

그만큼 인물화를 그릴 수 있게 되길 원하는 사람은 많은데, 사람 그리는 법을 배우는 데 적합한 교재가 없다는 문제가 있었습니다. 그래서 진입 장벽을 한참 낮추면서도, 읽고 나면 어느 정도 성취감을 얻을 수 있는 수준까지 그릴 수 있게 되는 것을 목표로, OCHABI artgym의 노하우를 알기 쉽게 요약한 것이 이 책입니다.

그리는 법을 배우는 것은 '사물을 이해하는 법', '다양한 각도로 생각하는 법', '표현하는 법'을 배우는 것과 같습니다. '잘하고 못하고'가 아니라 얼마나 잘 표현할 수 있는지가 중요합니다. 잘 표현하려면 '이해하는 것'이, 이해하려면 '다양한 각도로 생각하는 것'이 중요합니다. 그림에는 다양한 목적과 동기가 있으나, 모든 것은 '표현하는 것'으로 이어집니다.

우리가 그림을 보고 감동을 하는 이유는 그린 사람의 목적과 동기, 즉 생각을 이해했기 때문임이 분명합니다. 그림으로 표현한 생각이 시대를 초월해 우리에게 전해진 것입니다.

2021년 봄 집필자 일동

감수자&집필자 프로필

 오차노미즈 미술학원
오차노미즈 미술전문학교
OCHABI artgym

감수자

핫토리 히로미
OCHABI artgym 창립. OCHABI artgym의 프로그램 개발과 지도진 육성에 참여. 현재도, 앞으로도 새로운 창의적인 인재 육성과 환경 창출에 힘쓸 것이다.

핫토리 노마
OCHABI artgym 창립. OCHABI artgym의 프로그램 개발과 지도진 육성에 참여. OCHABI artgym 네이밍 담당. 현재도 학생을 지도하면서 세계적으로 활동할 수 있는 창의적인 인재 육성에 힘쓰고 있다.

시미즈 마코토
HONDA, 후지큐 하이랜드, 산토리, 아시히 맥주, SUZUKI 등의 대기업 광고 전략을 담당했던 경험을 살려, OCHABI Institute의 교육 방침을 제작했다. 문부과학성 '성장분야 등의 핵심 전문 인재 육성 등의 전략 추진 사업'에도 참여.

집필자

후미타 세이지
도쿄 예술대학 대학원 미술연구과 벽화연구실 수료. OCHABI artgym의 코치진 육성과 출판물 제작 등에 종사. 기업연수도 담당한다. 조형작가로 전람회와 미술지도자로도 활동 중이다.

스에무네 미카코
도쿄 예술대학 대학원 미술연구과 디자인 전공 수료. OCHABI artgym의 코치진으로 지도를 담당. '인간'을 테마로 작품 제작, 개인전과 그룹전 등에 참여하고 있다.

세리타 노리에
도쿄 예술대학 대학원 미술연구과 디자인 전공 수료. OCHABI artgym의 코치진으로 지도를 담당. '벚꽃'과 '미인화'를 테마로 작품을 제작. 개인전과 그룹전 등에 참여하고 있다.

아오키 요코
무사시노 미술대학 조형학부 예술문화학과 수료. OCHABI artgym의 코치진으로 지도 담당. '식물'과 '미생물'을 테마로 작품을 제작. 개인전과 그룹전 등에 참여하고 있다.

연필 한 자루로 시작하는
느낌 있는 인물 그리기

1판 1쇄 발행 2021년 04월 30일
1판 3쇄 발행 2024년 01월 25일

저 자 | OCHABI Institute
번 역 | 김재훈
발 행 인 | 김길수
발 행 처 | (주)영진닷컴
주 소 | (우)08507 서울특별시 금천구 가산디지털1로 128
 STX-V타워 4층 401호
등 록 | 2007. 4. 27. 제16-4189호

©2021., 2024. (주)영진닷컴

ISBN | 978-89-314-6425-2

YoungJin.com **Y.**
영진닷컴

영진닷컴 단행본 도서

영진닷컴에서는
평범한 일상에 소소한 행복을 주는 취미 분야의 도서,
감각적이고 트렌디한 예술 분야의 도서를 출간하고 있습니다.

< 그리다 시리즈 >

**최고의 그림을
그리는 방법**

무로이 야스오 | 16,000원
224쪽

**애니메이션 캐릭터
작화 기술**

무로이 야스오 | 20,000원
150쪽

클립 스튜디오 페인트EX로
웹툰 만들기

유일 | 26,000원
424쪽

일러스트와 만화를 위한
구도 노하우

마츠오카 신지 | 17,000원
144쪽

< 취미 >

캐릭터를 살리는
배경 그리기 노하우

오-시미즈 | 22,000원
208쪽

**라탄으로 만드는
감성 소품**

김수현 | 17,000원
268쪽

**사부작 사부작
에뚜알의 핸드메이드**

에뚜알 | 13,000원
144쪽

하바리움 이야기

권미라 | 16,000원
192쪽

**그림 속 여자가
말하다**

이정아 | 17,000원
344쪽

**예술가들이 사랑한
컬러의 역사**
CHROMATOPIA

데이비드 콜즈 | 23,000원
240쪽

**사부작 사부작
오늘의 드로잉**

박진영 | 16,000원
200쪽

알고 보면 더 재밌는
**디자인 원리로
그림 읽기**

김지훈 | 18,000원
216쪽